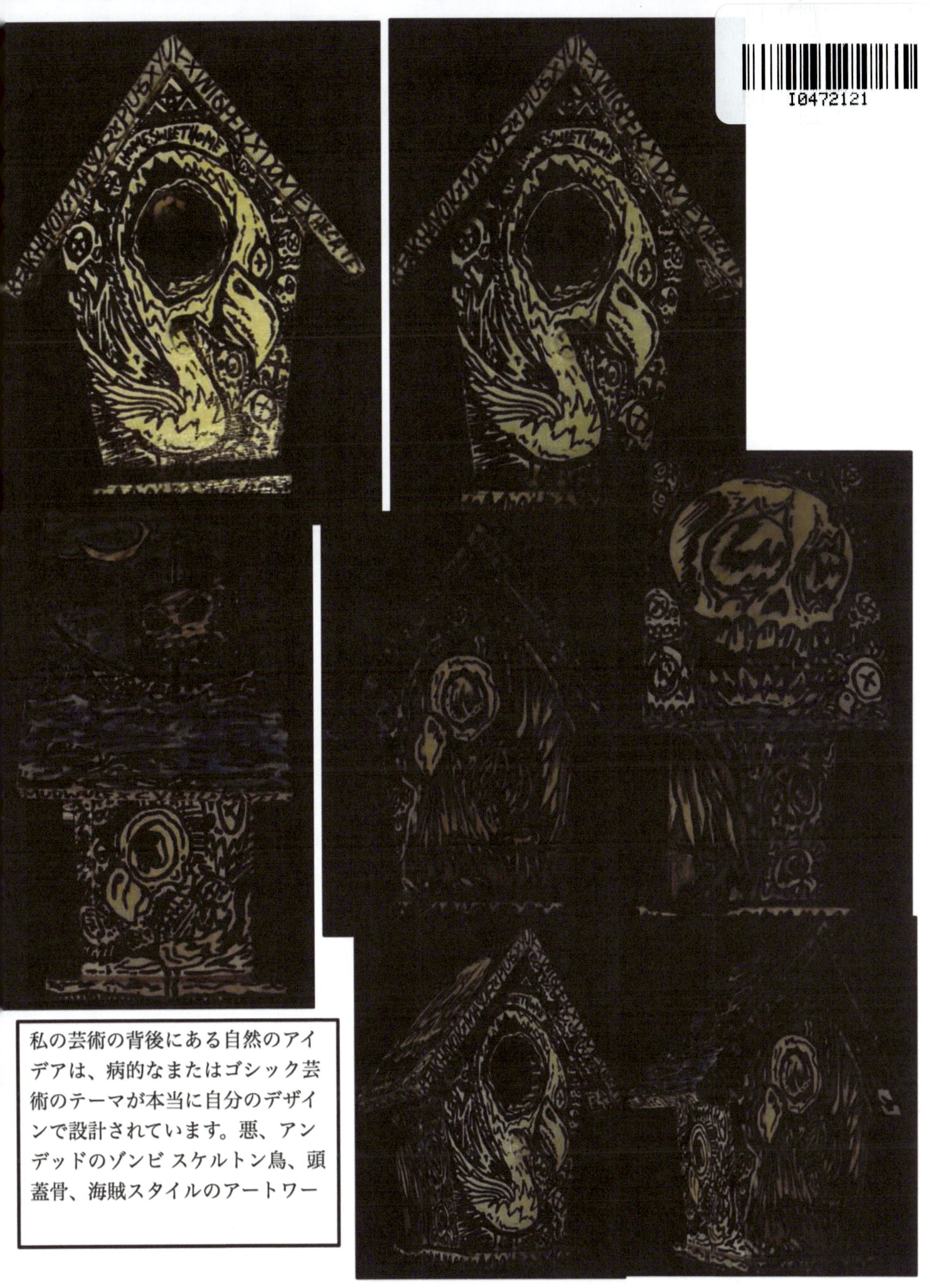

私の芸術の背後にある自然のアイデアは、病的なまたはゴシック芸術のテーマが本当に自分のデザインで設計されています。悪、アンデッドのゾンビ スケルトン鳥、頭蓋骨、海賊スタイルのアートワー

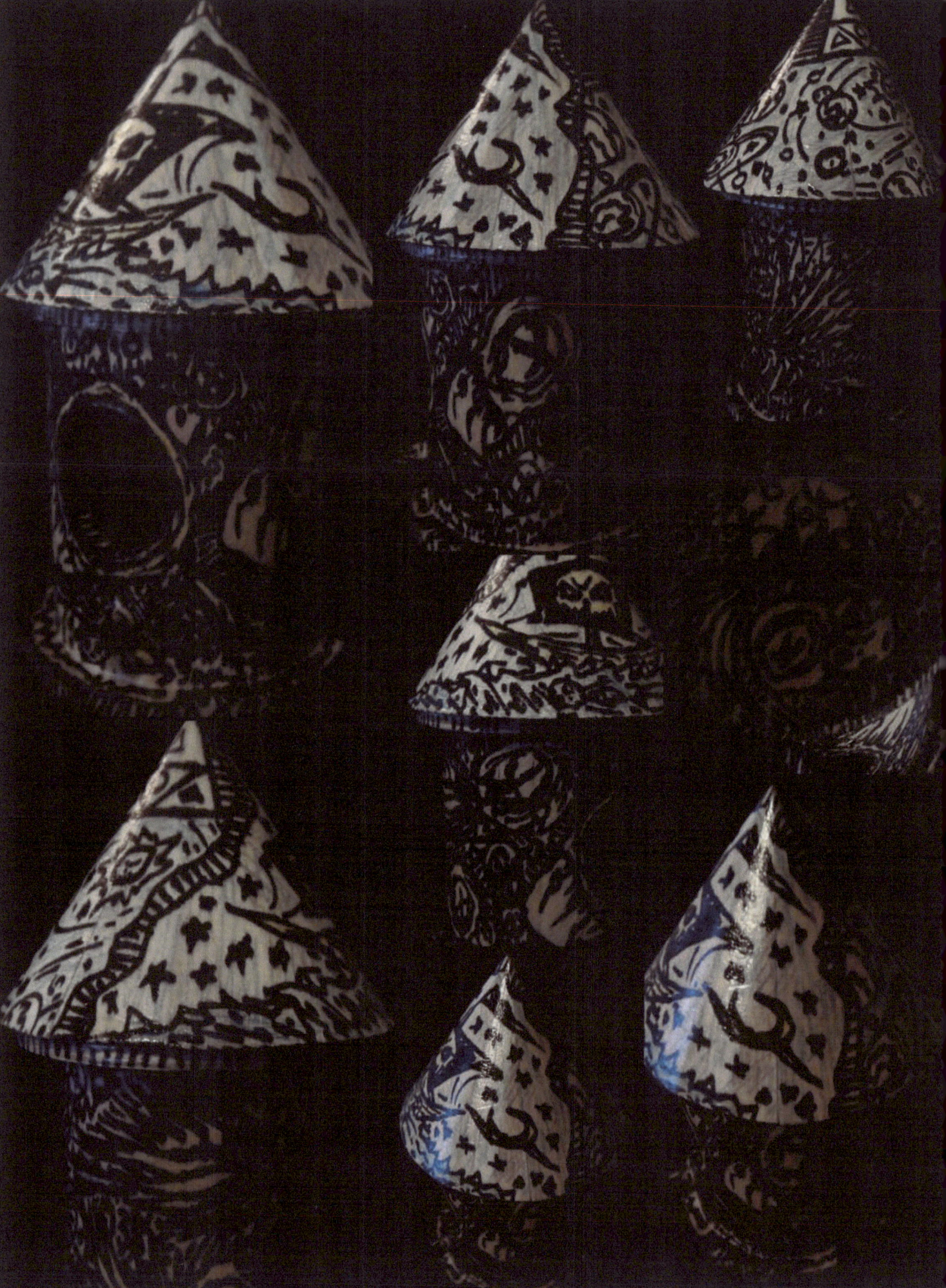

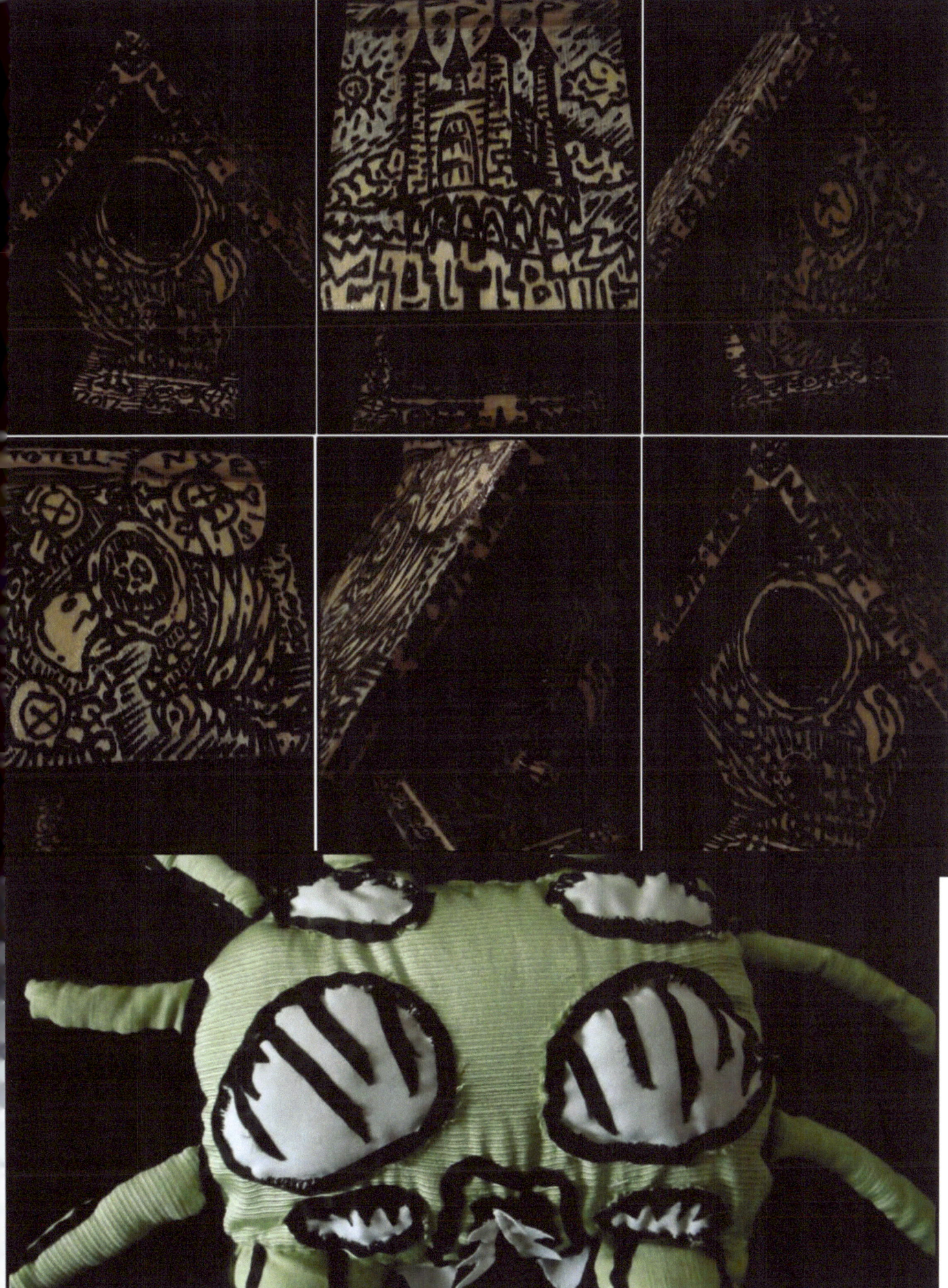

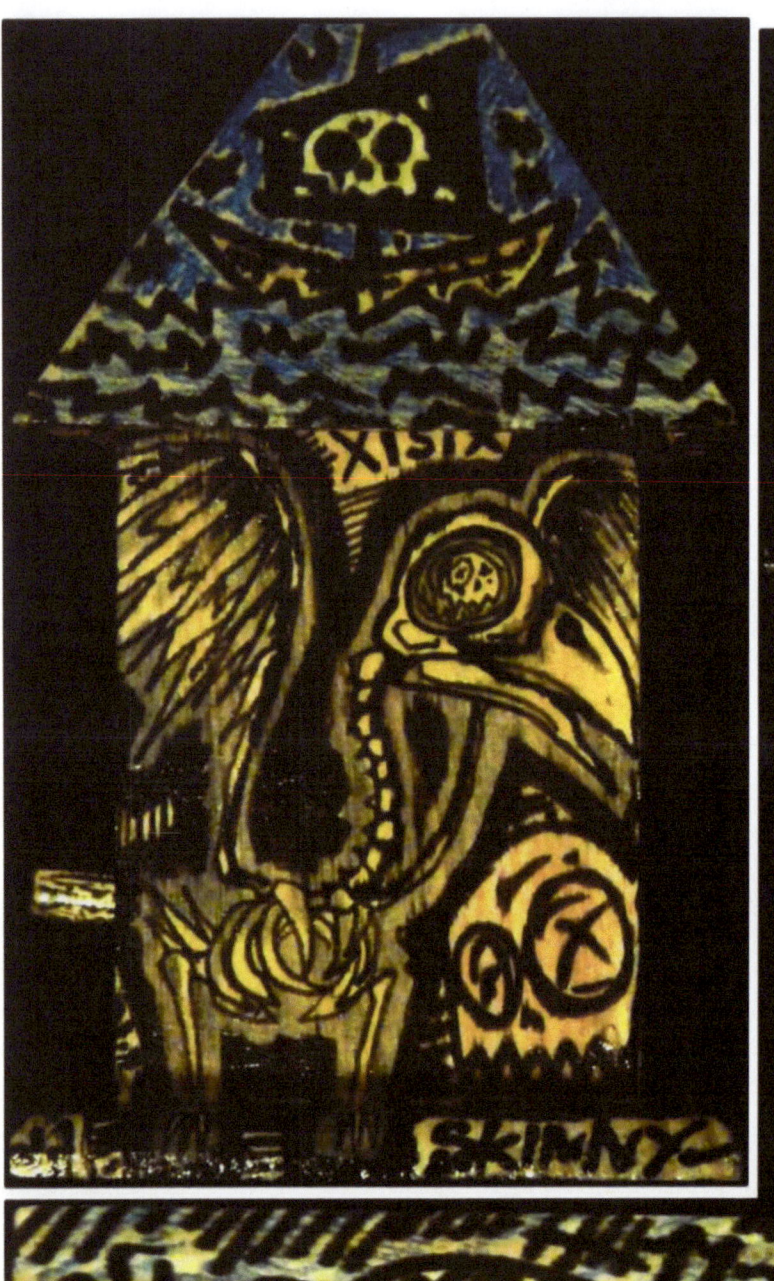
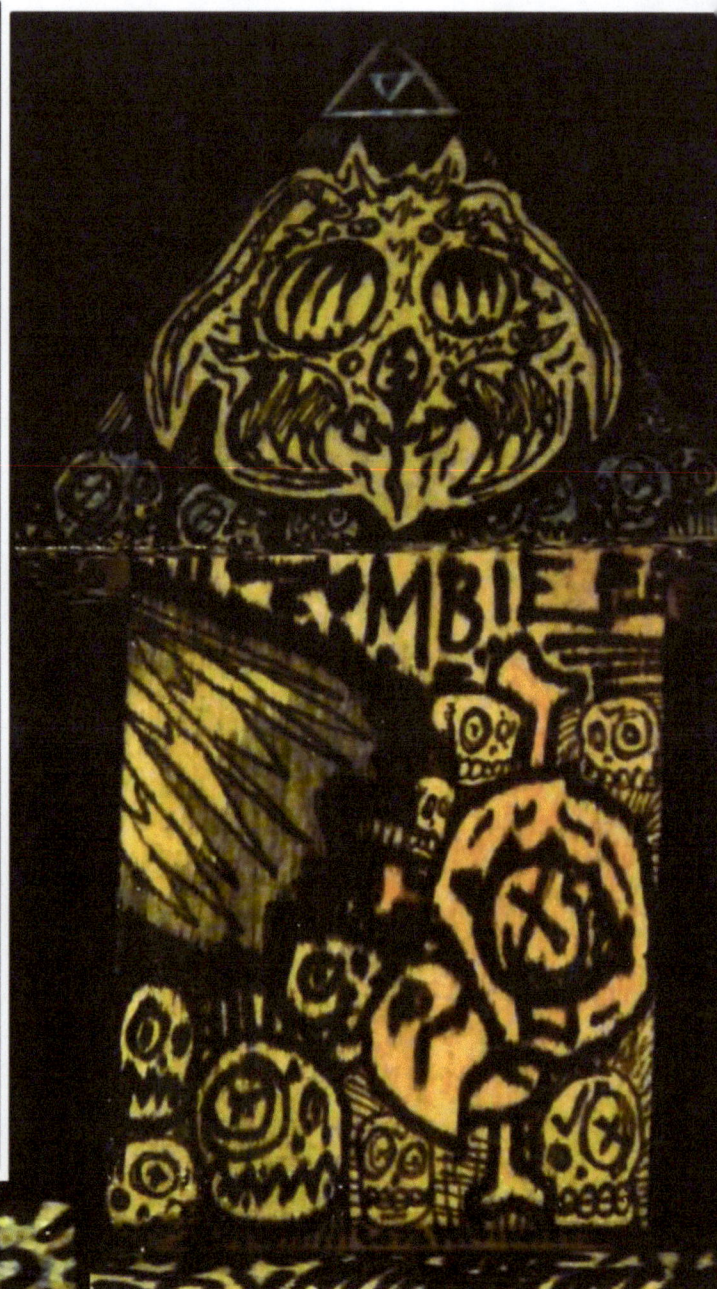
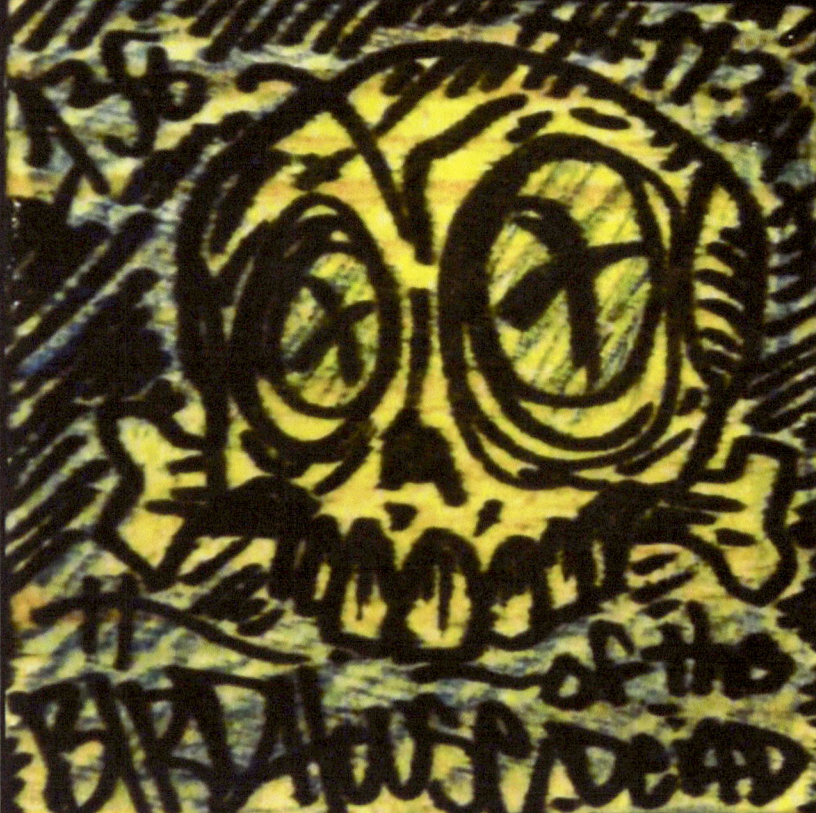
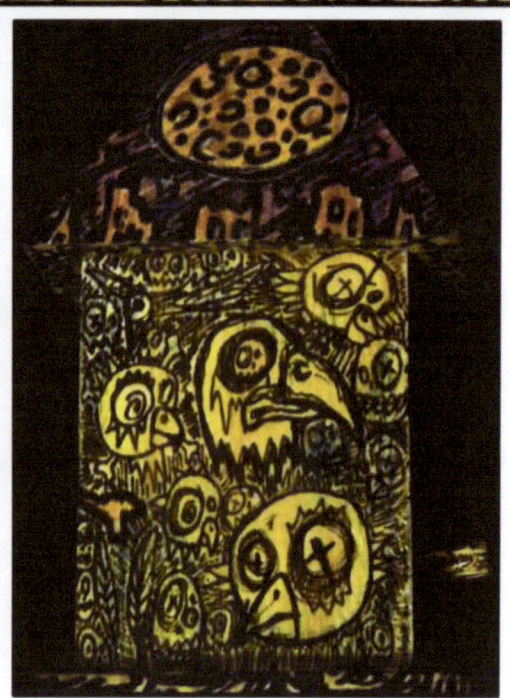

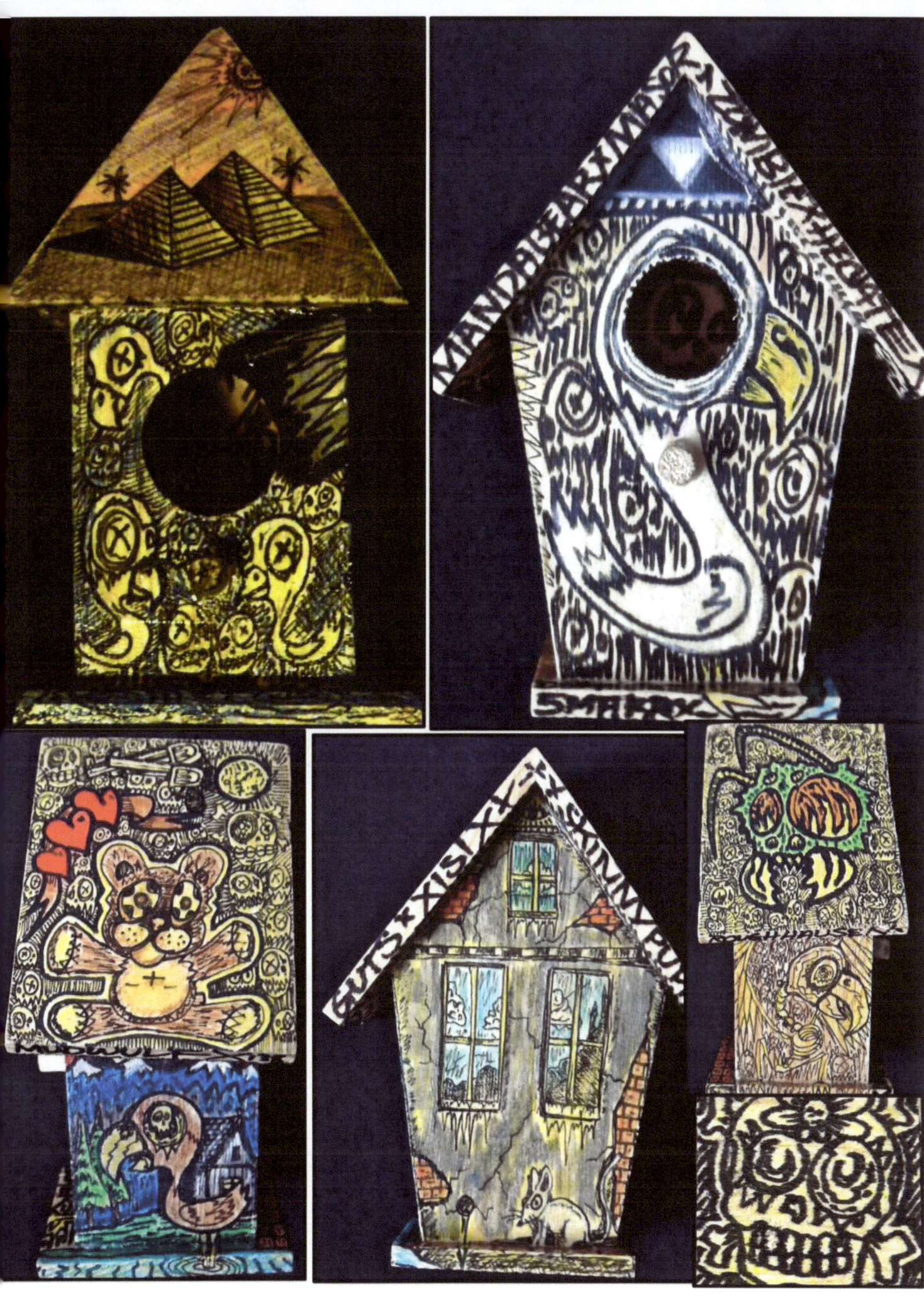

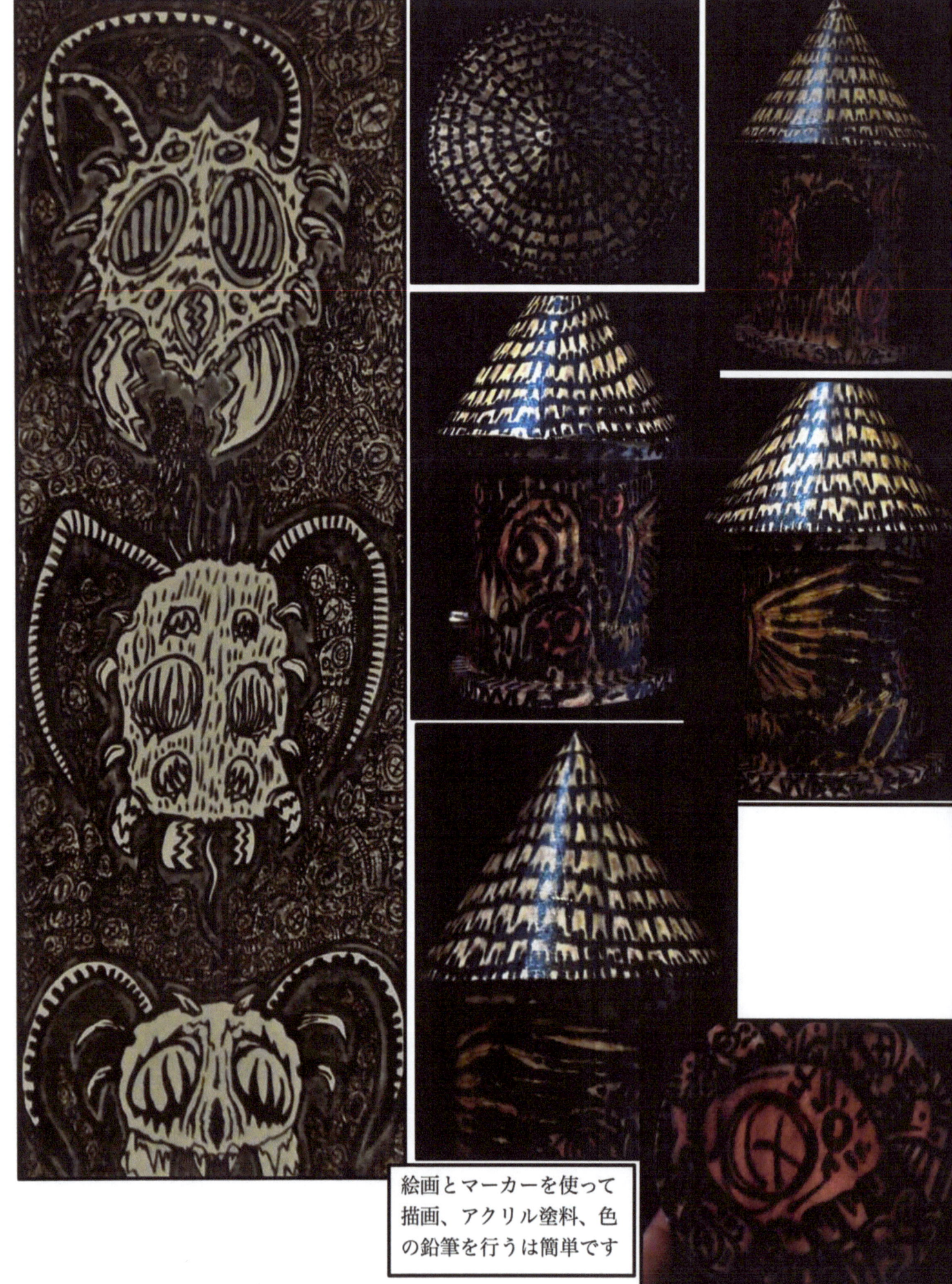

絵画とマーカーを使って
描画、アクリル塗料、色
の鉛筆を行うは簡単です

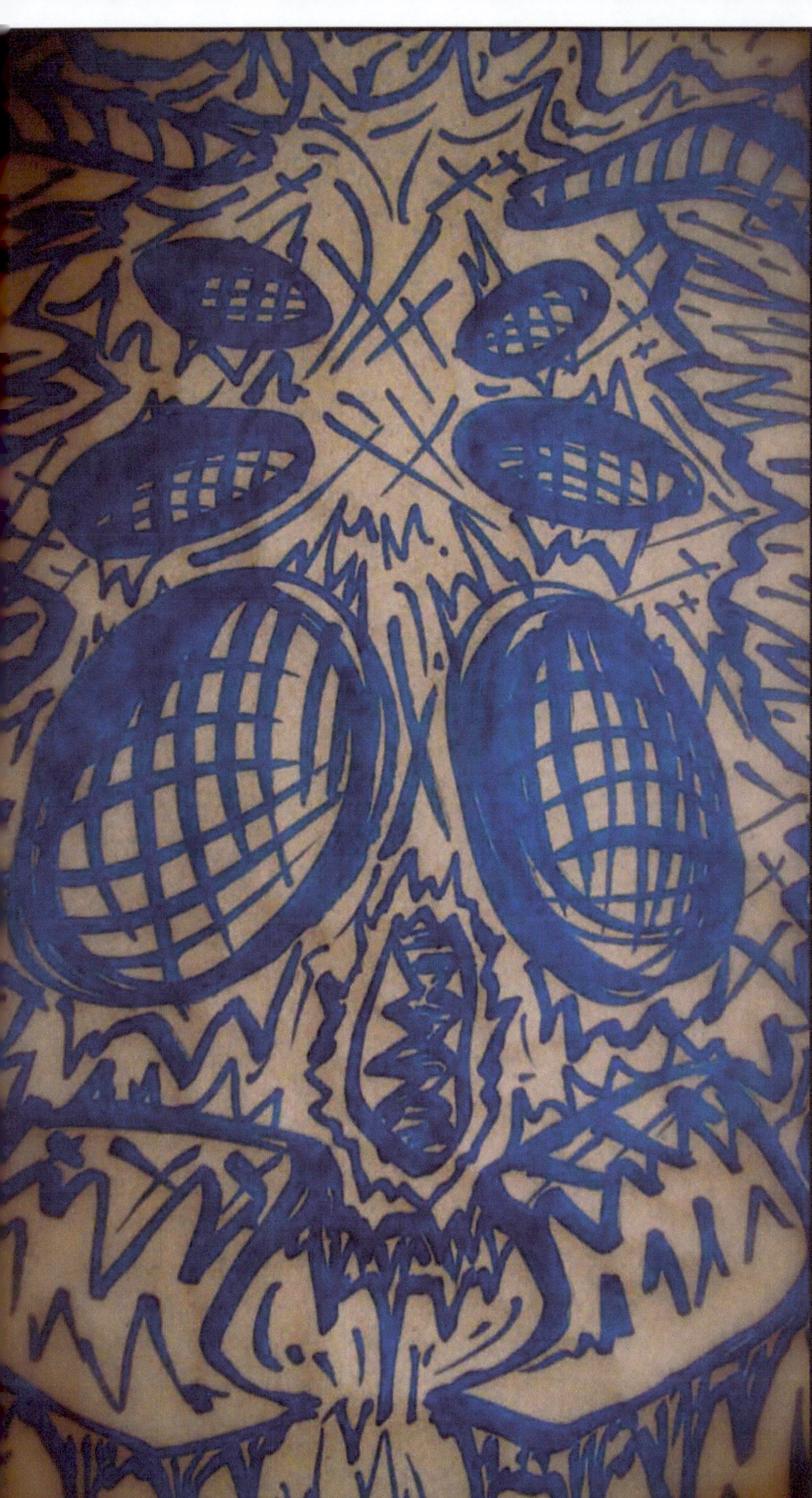

インセクトイド マーカー

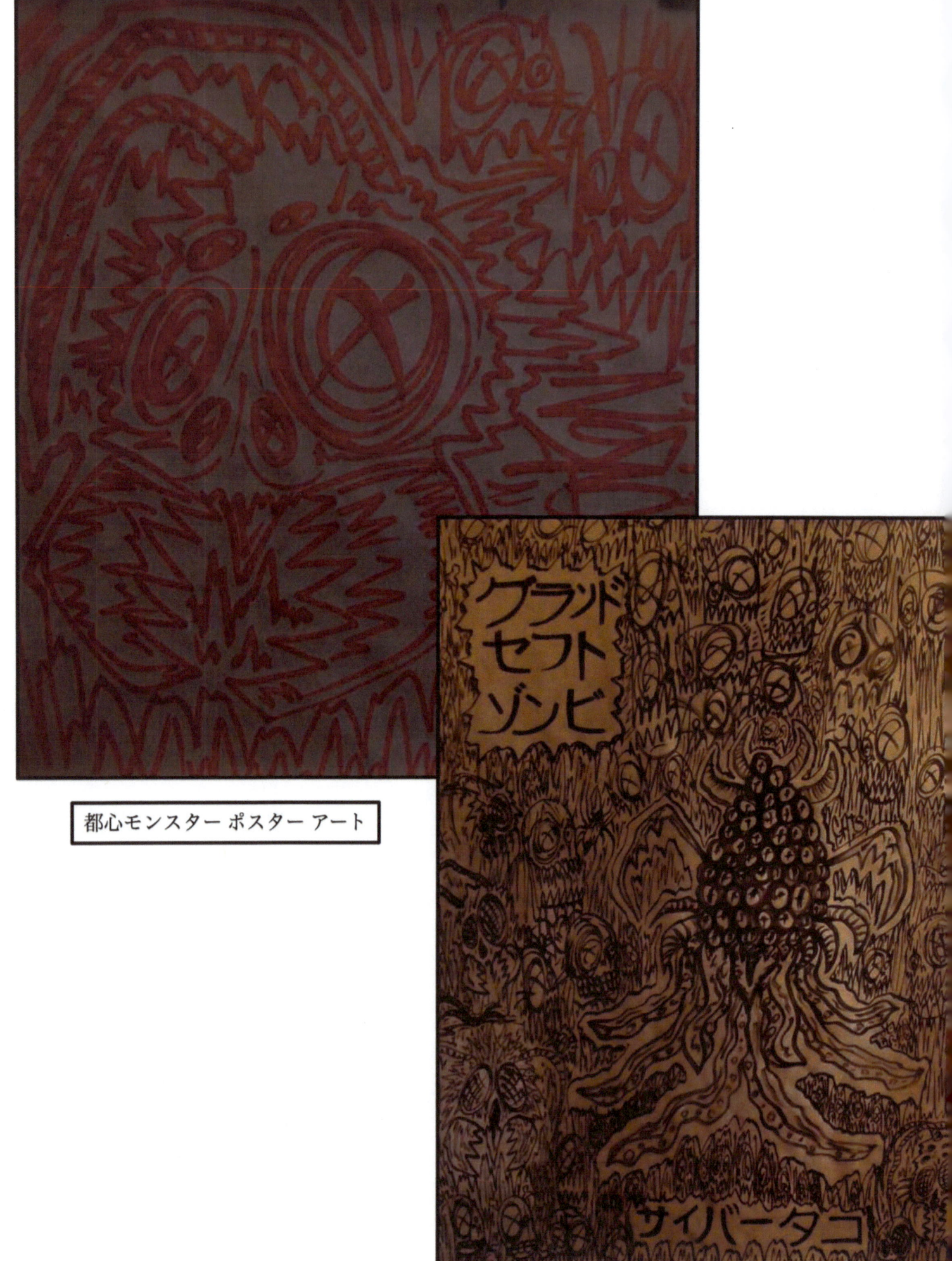

都心モンスター ポスター アート

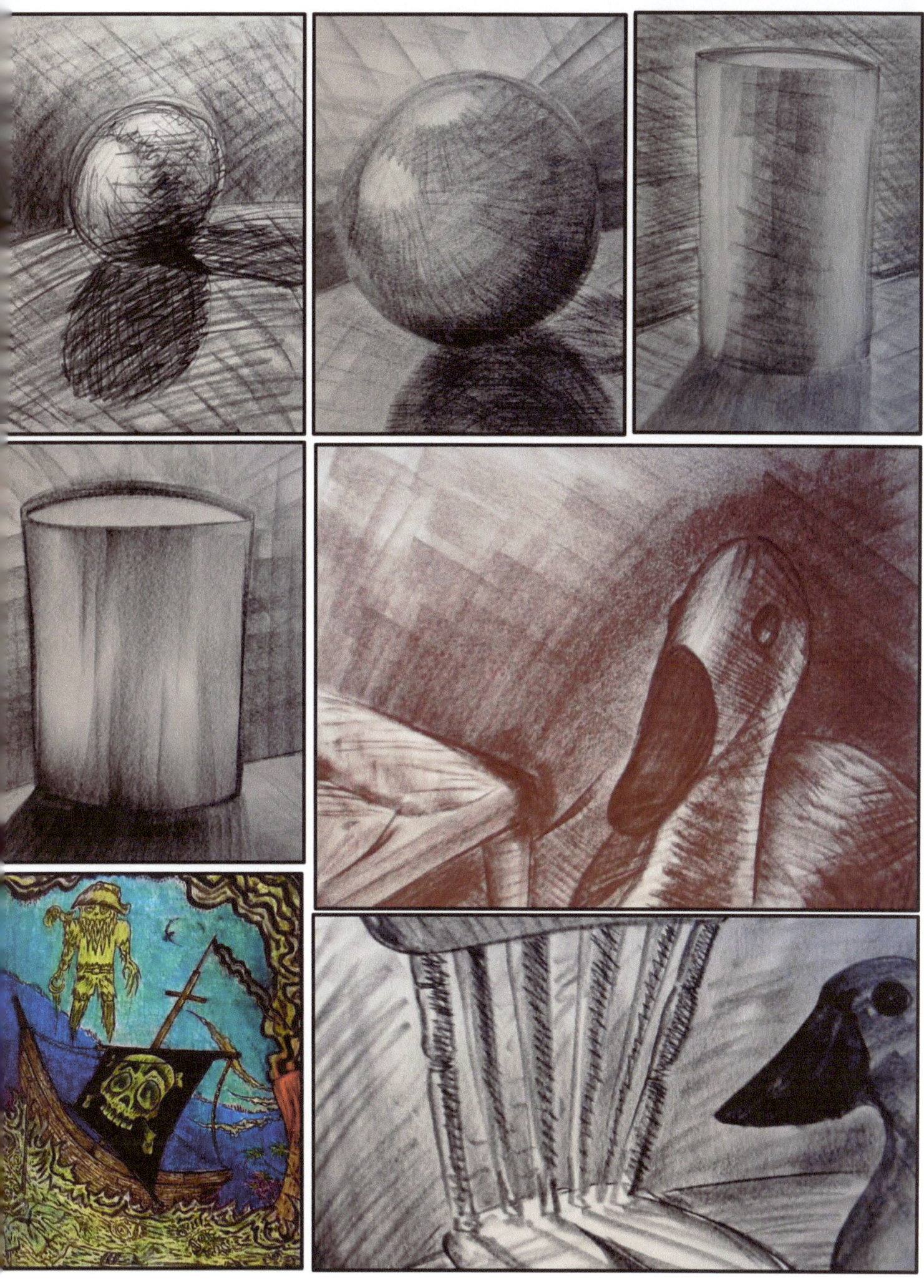

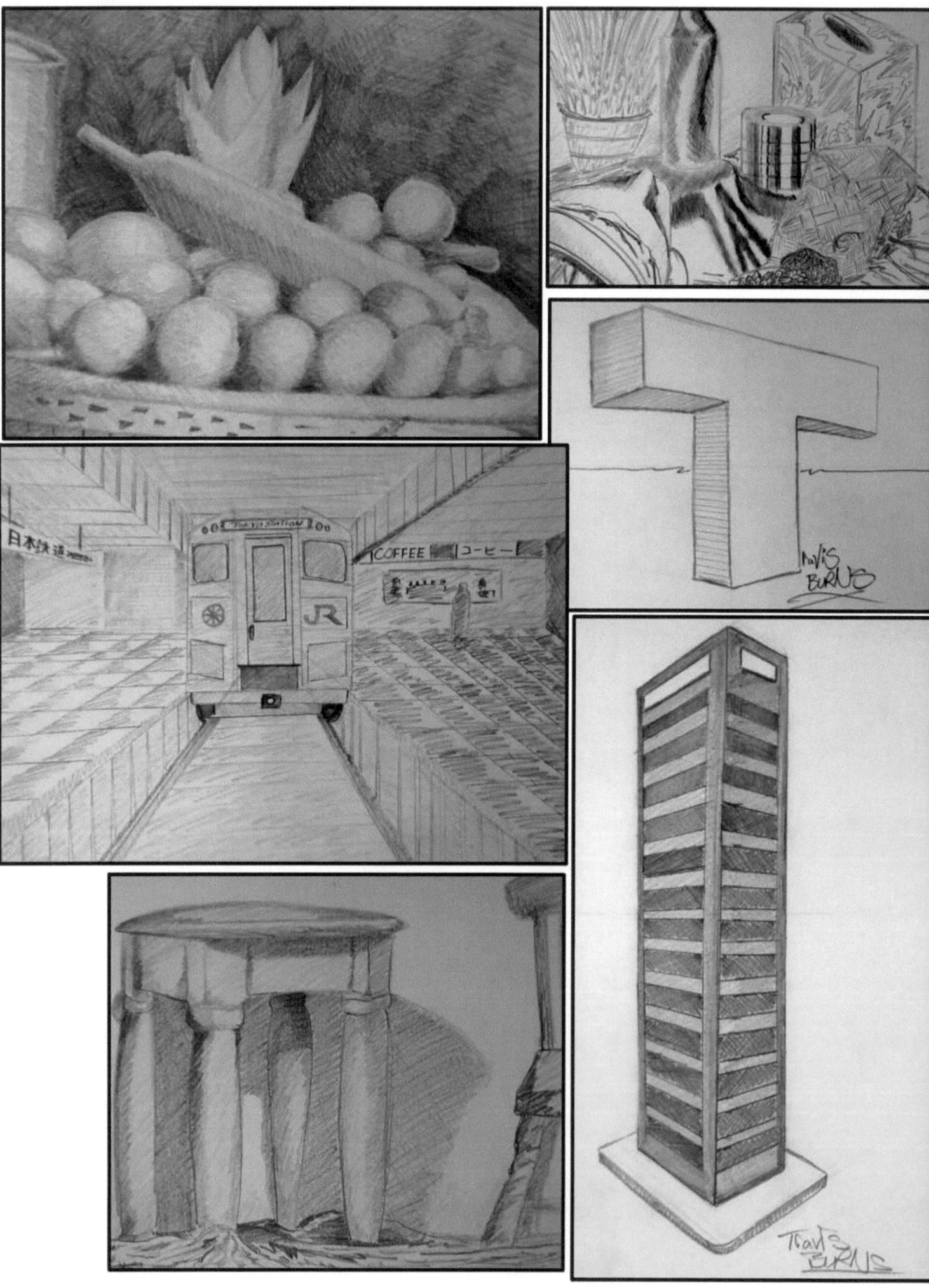

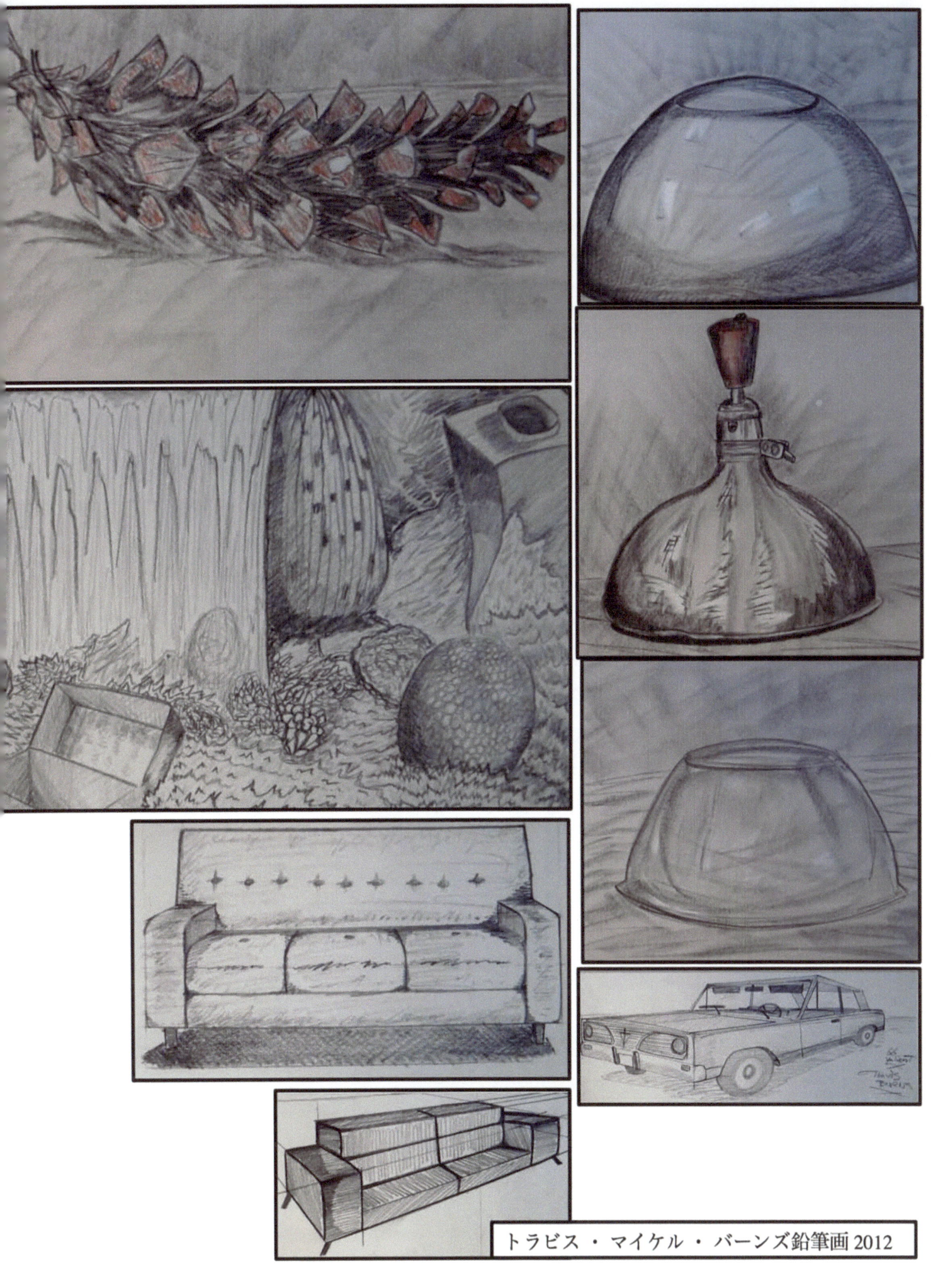

トラビス・マイケル・バーンズ鉛筆画 2012

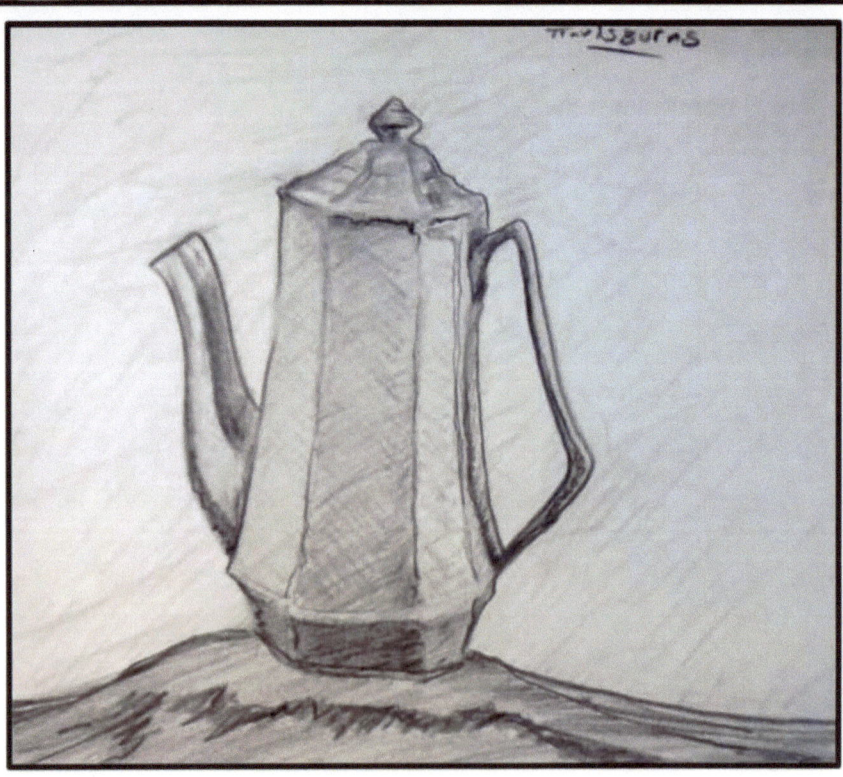

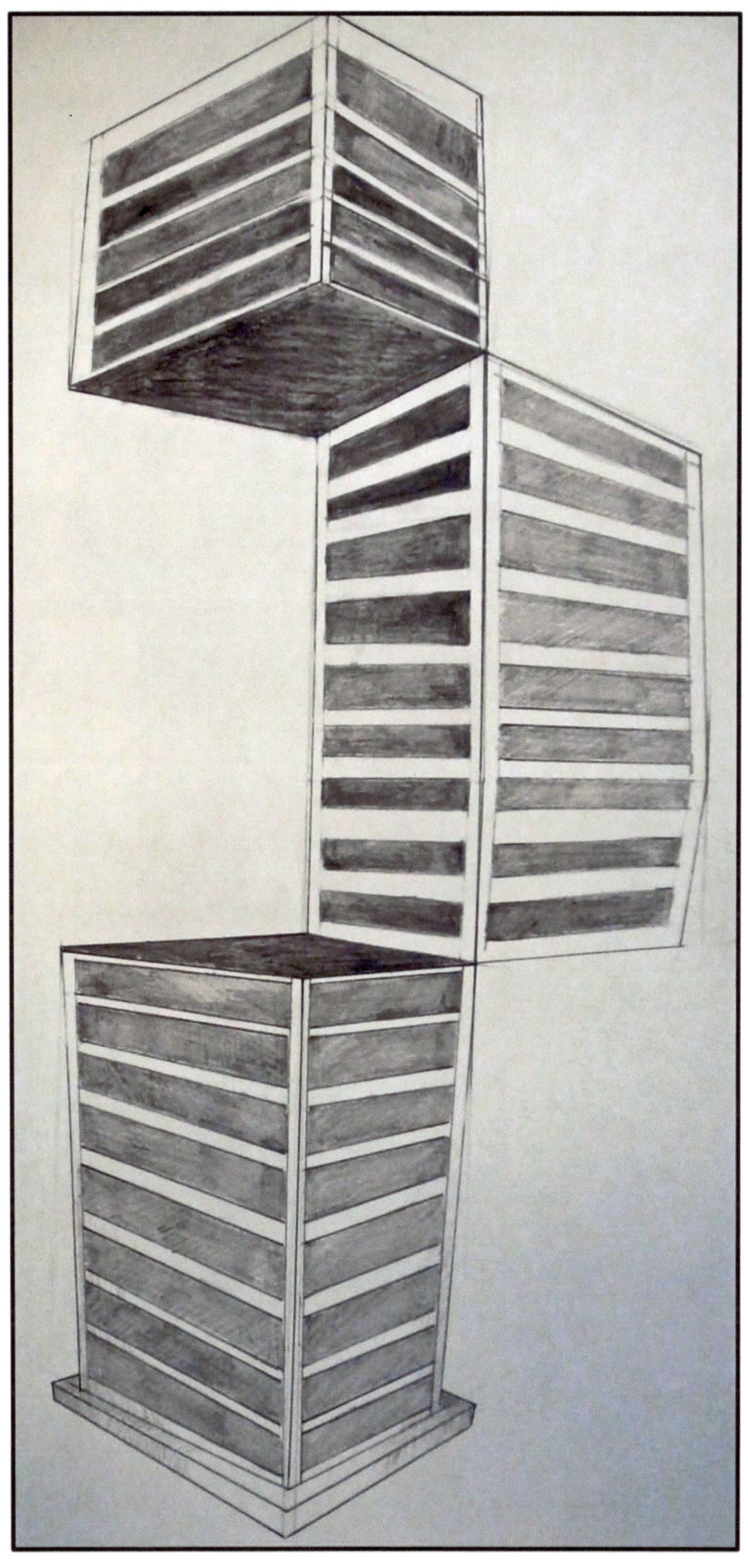

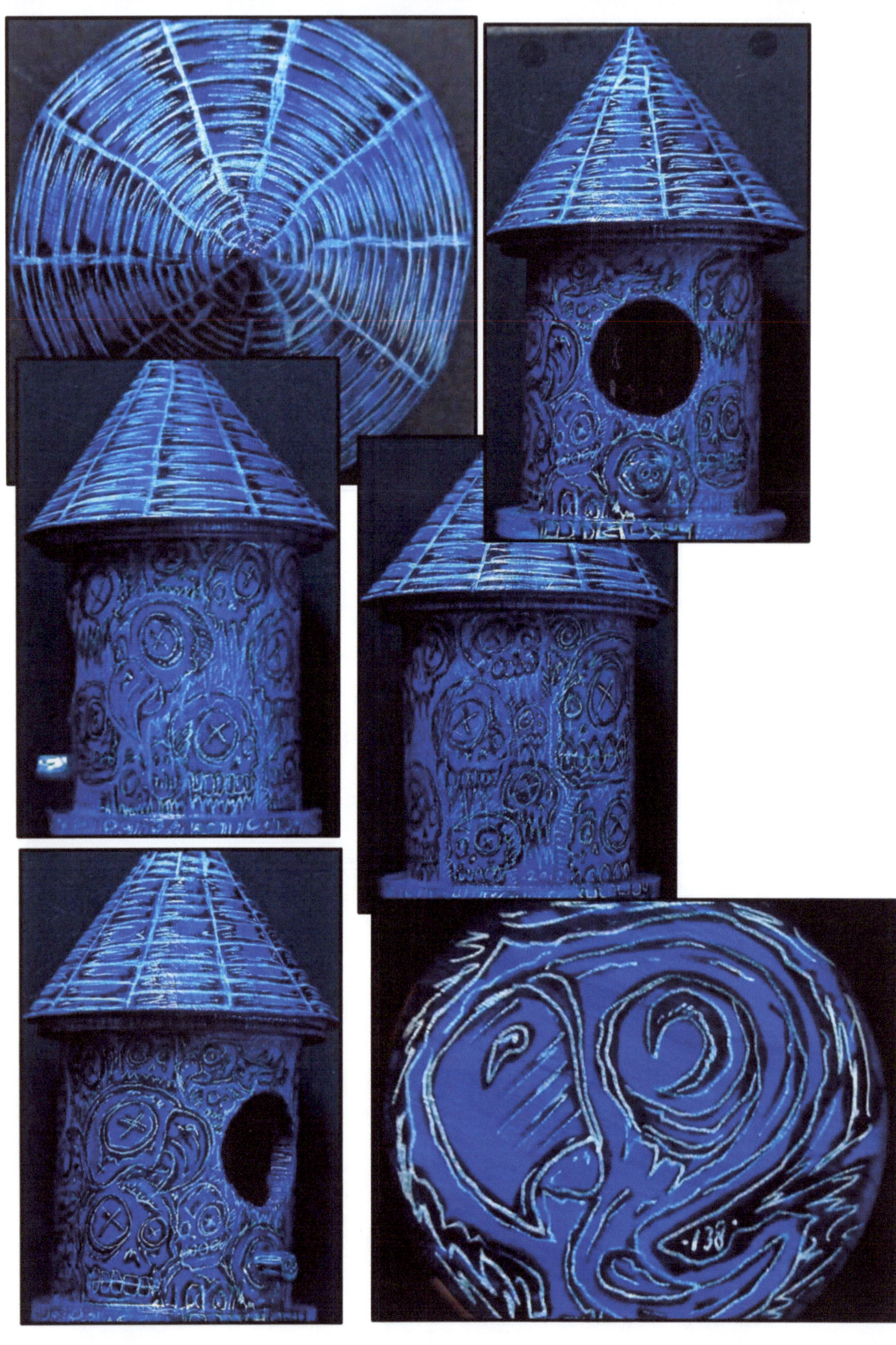

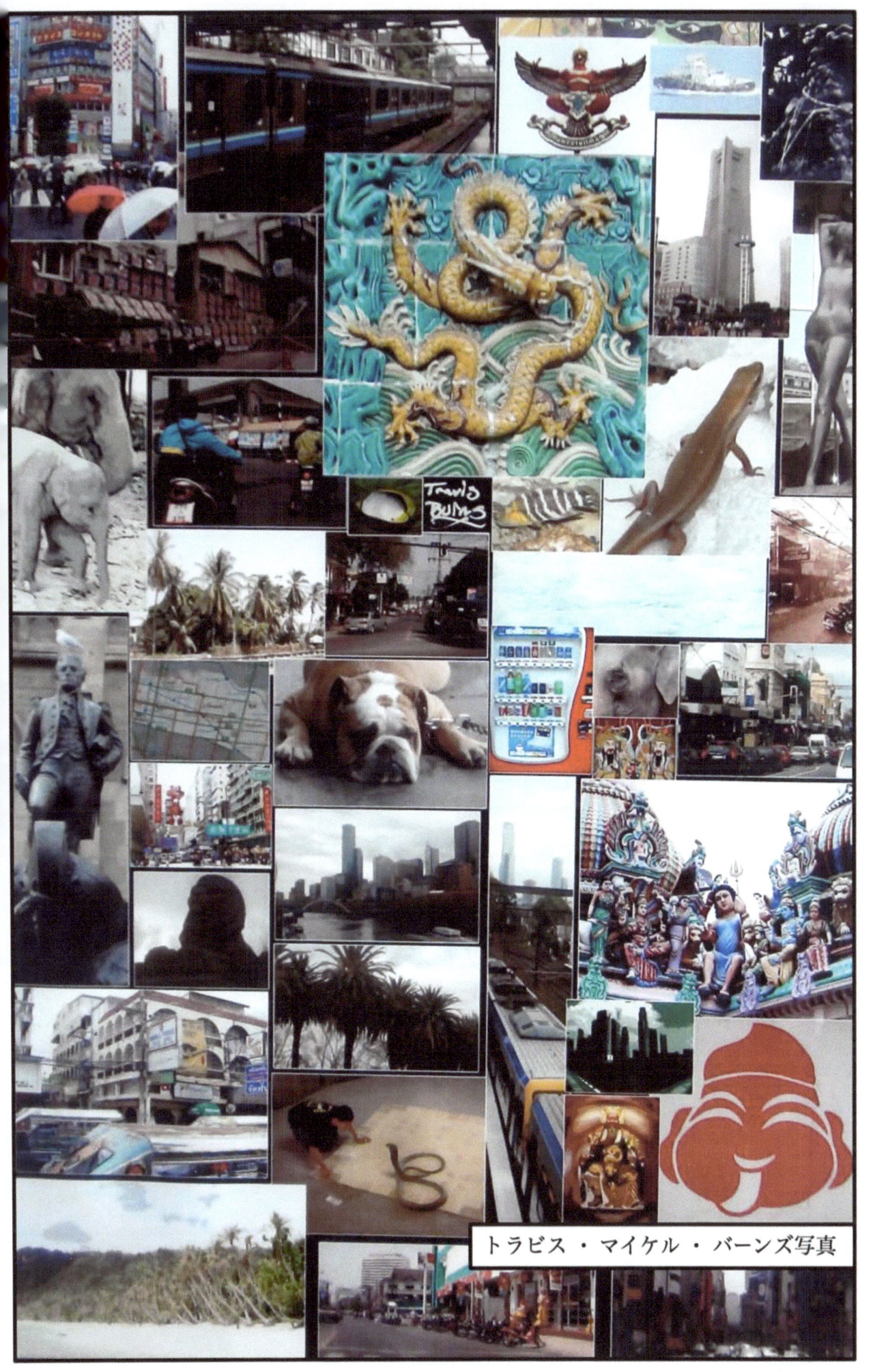

トラビス・マイケル・バーンズ写真

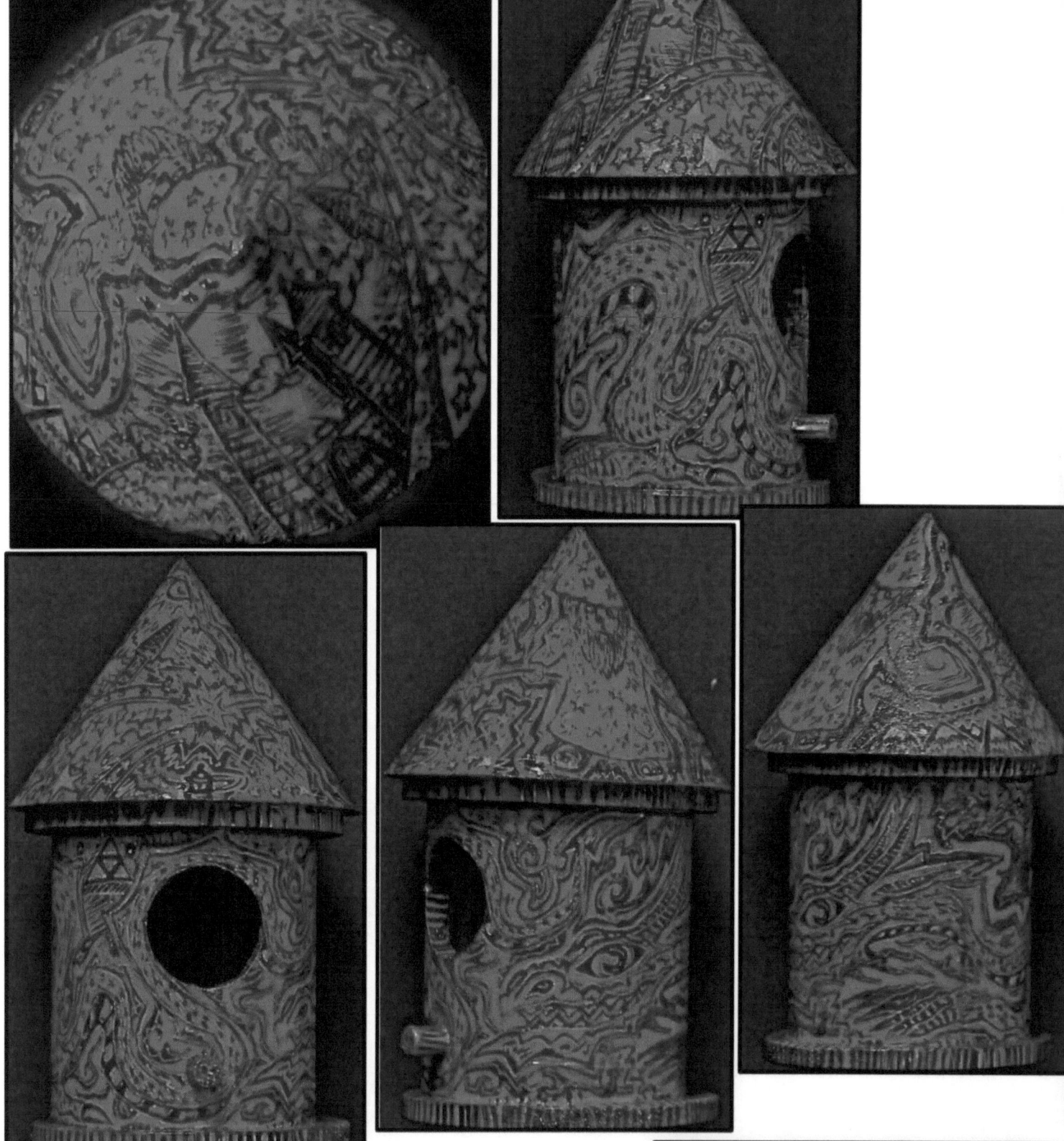

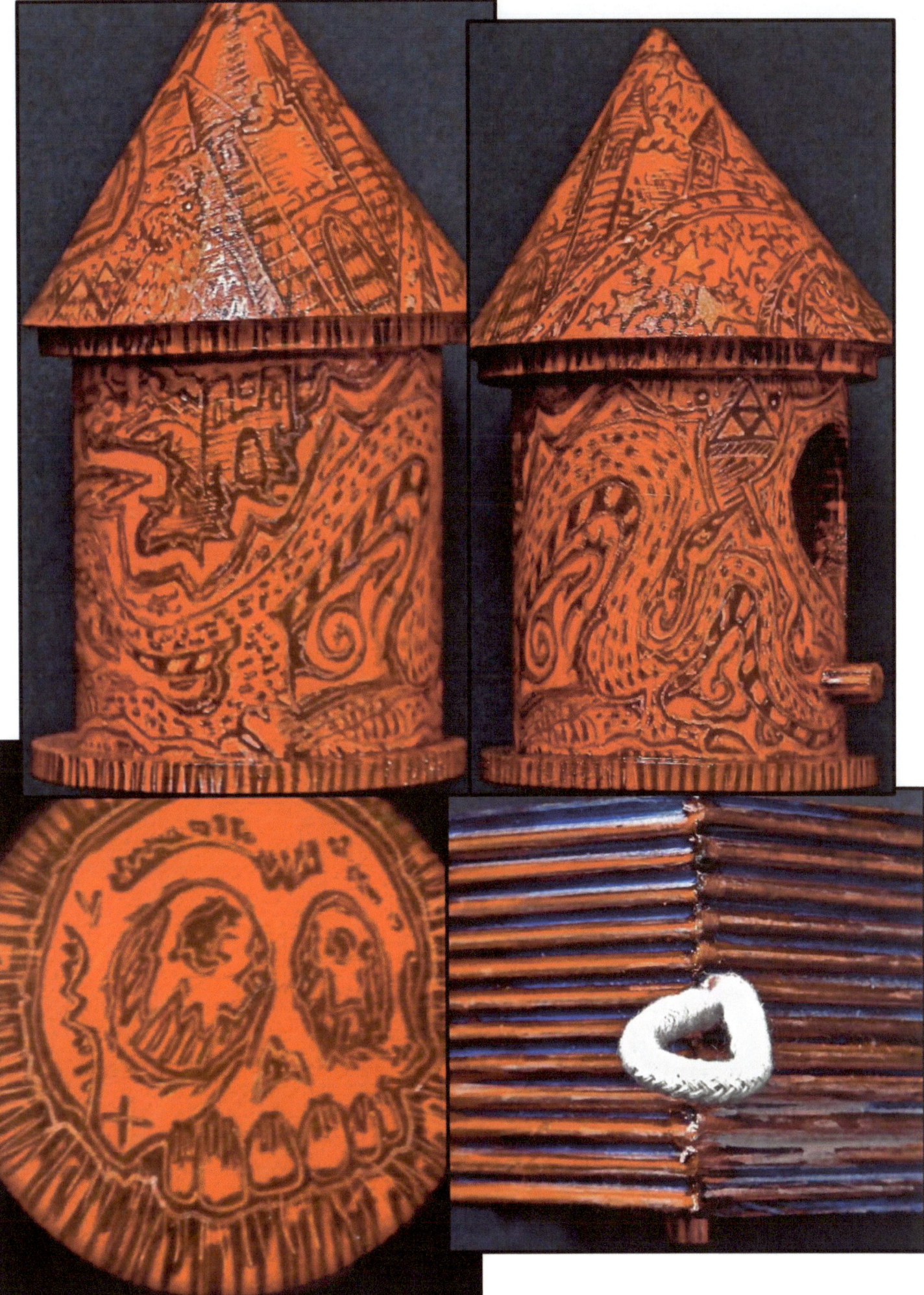

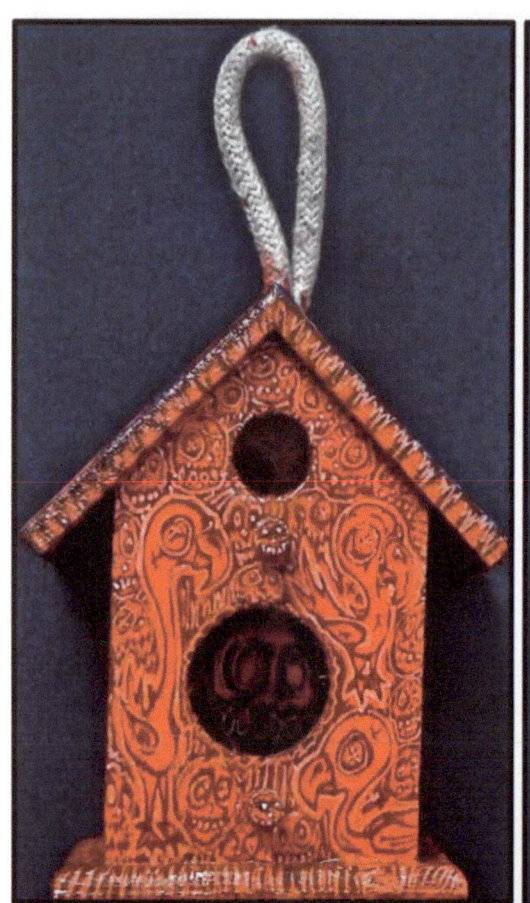
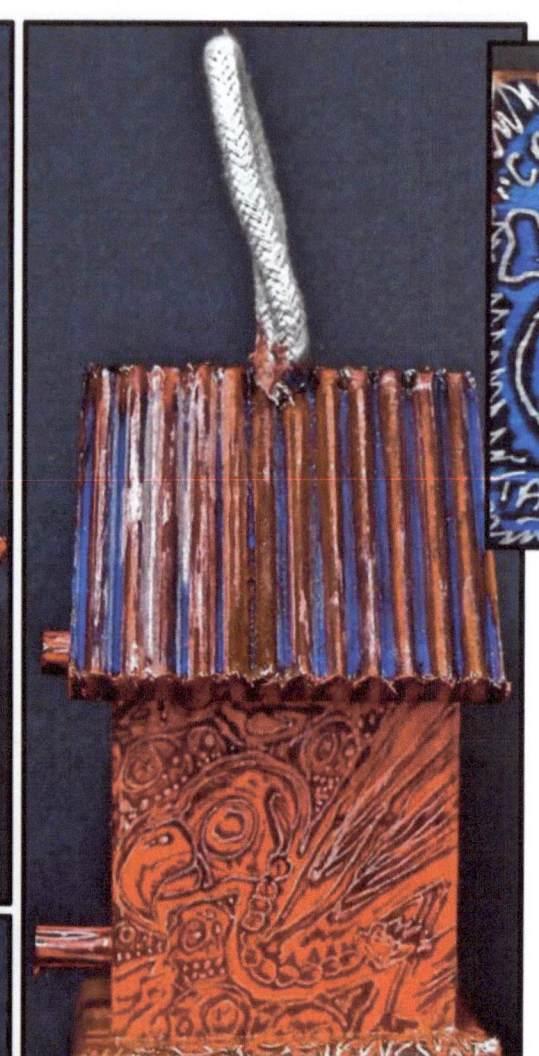
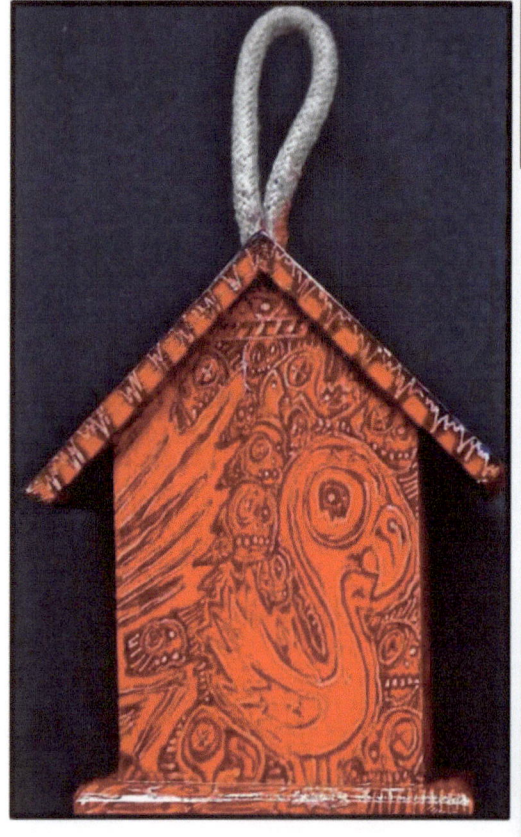
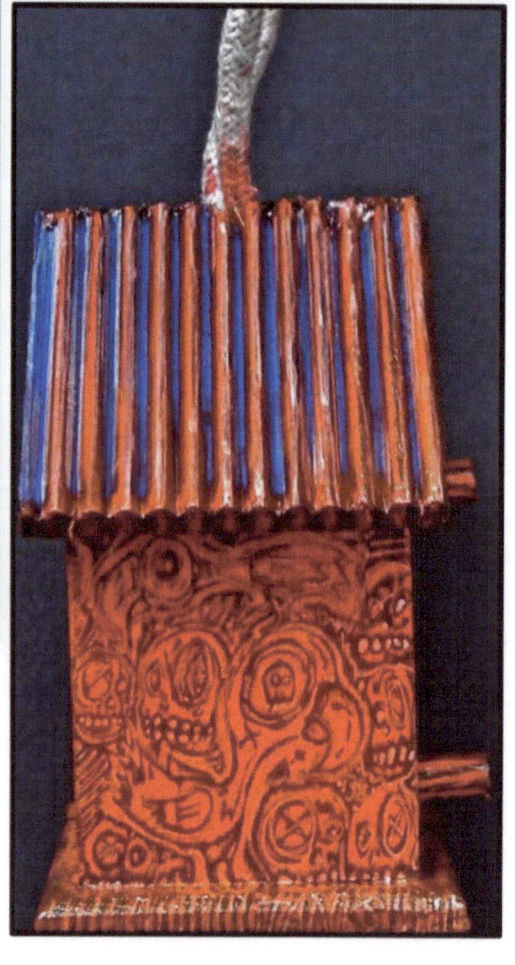
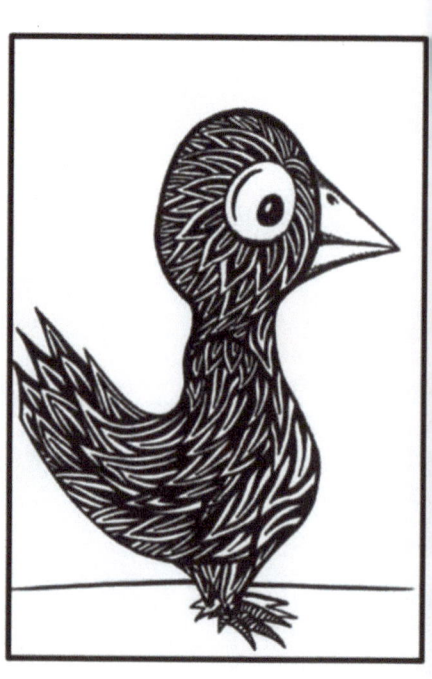

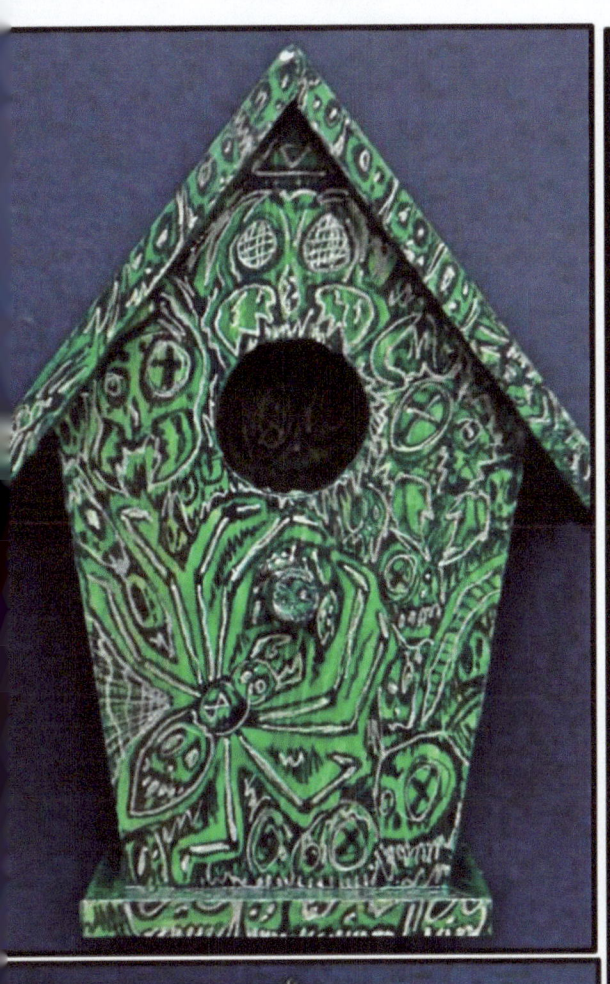
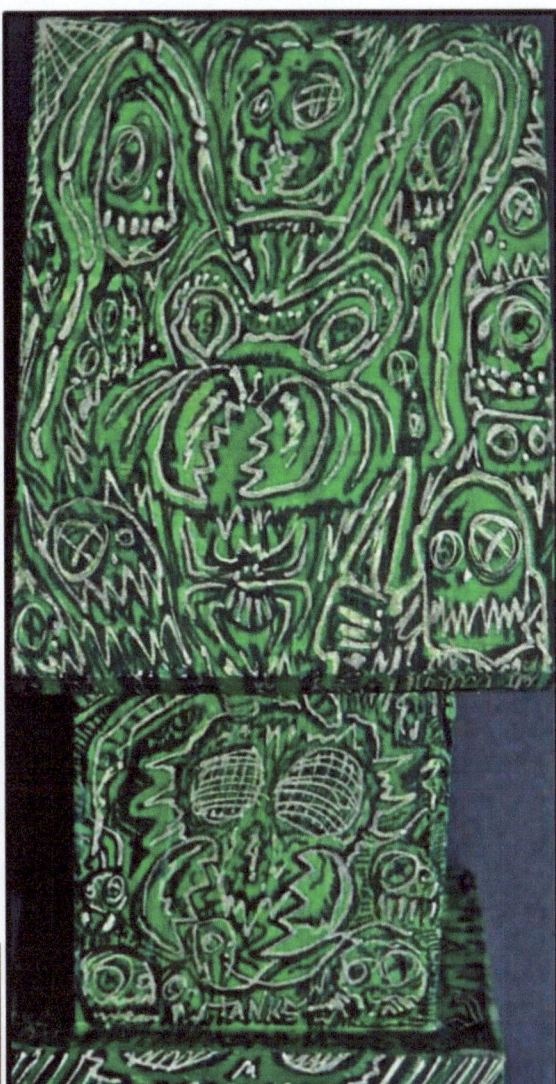
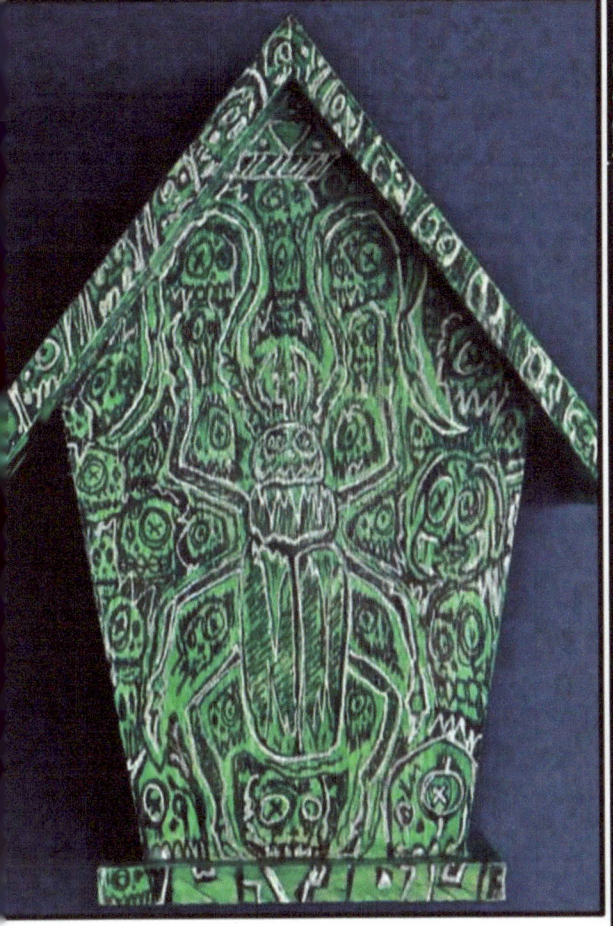
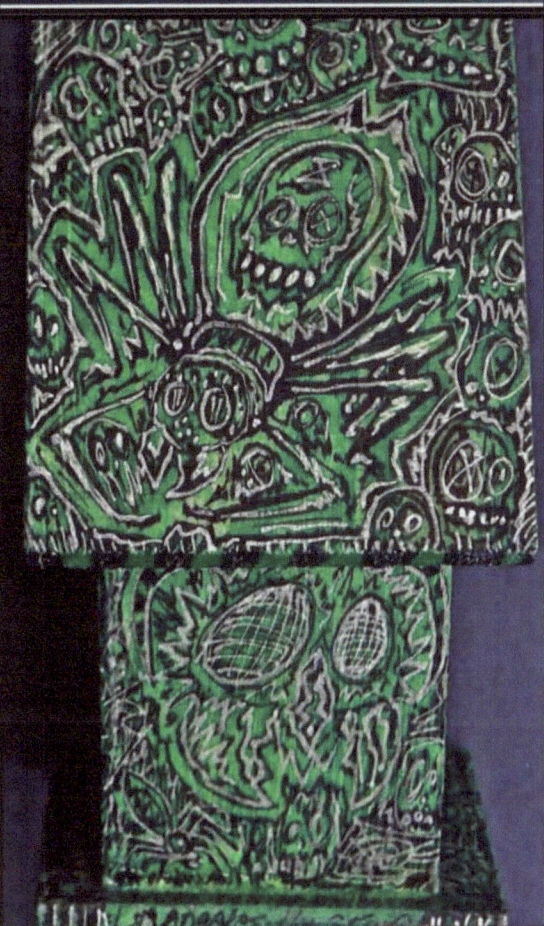
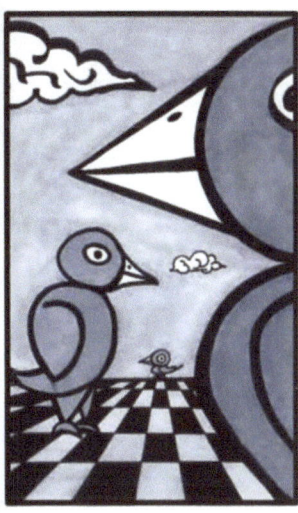

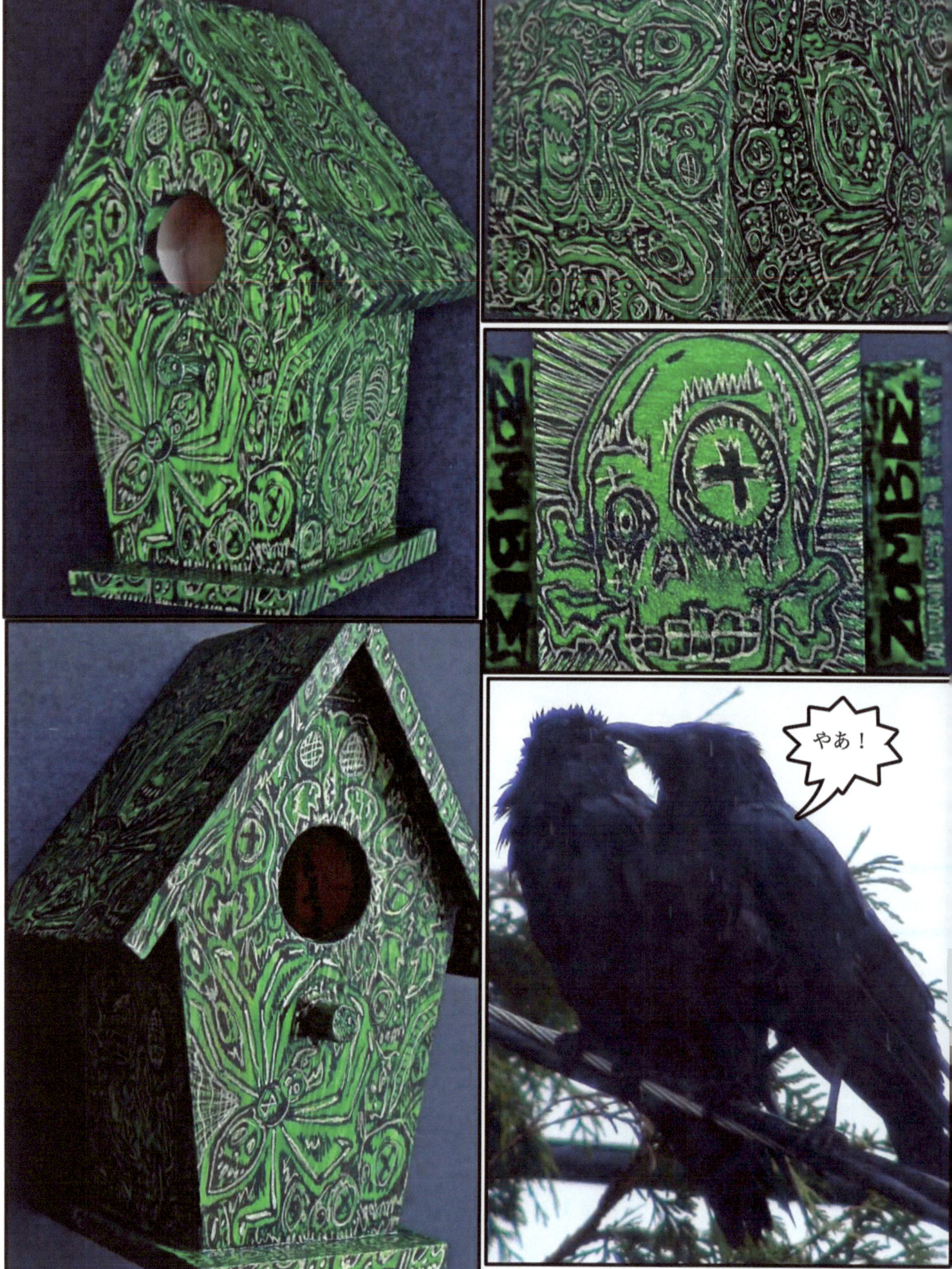

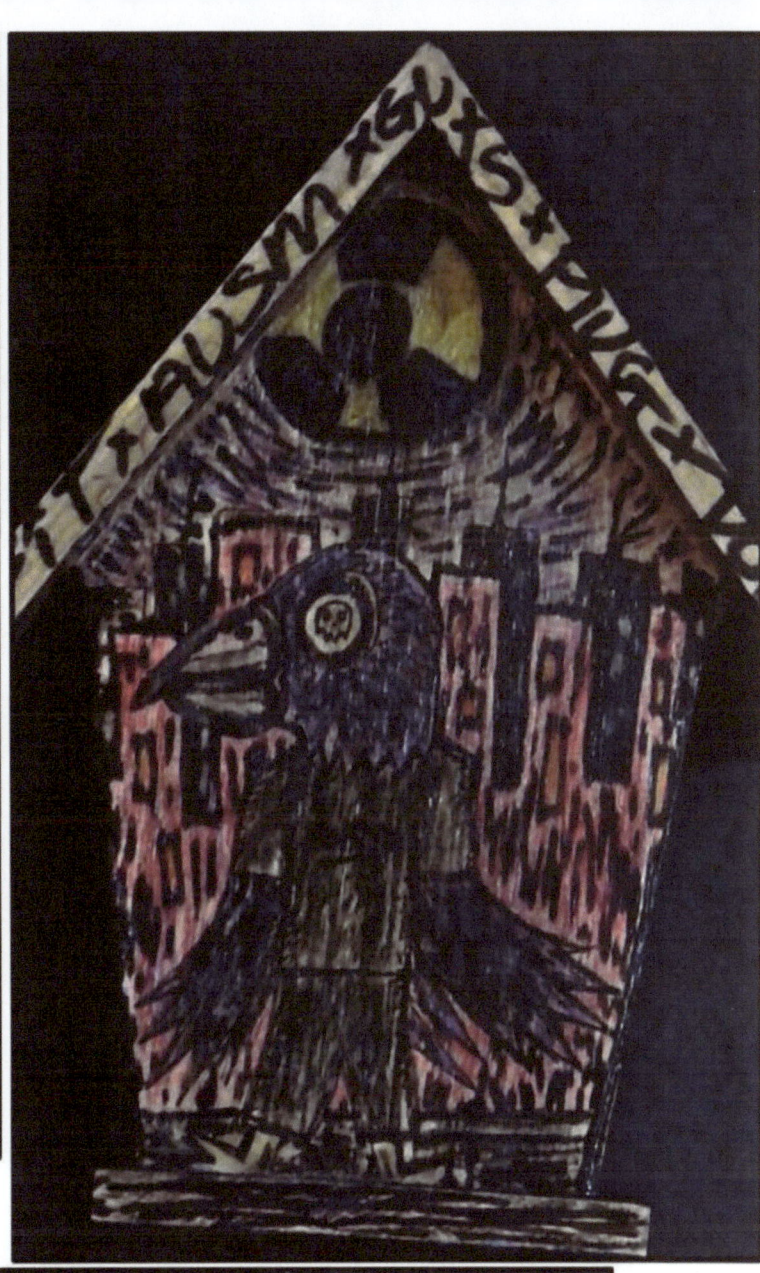
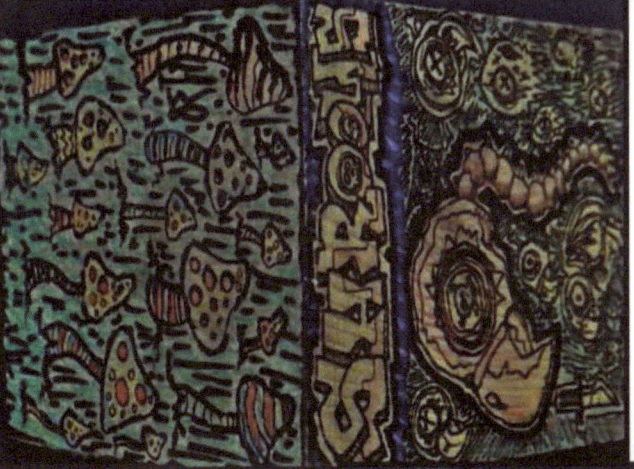
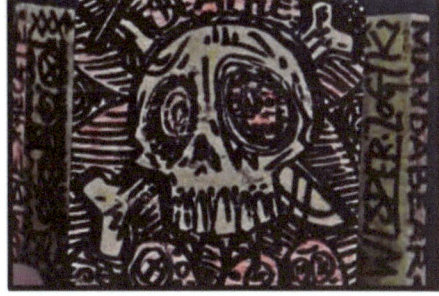

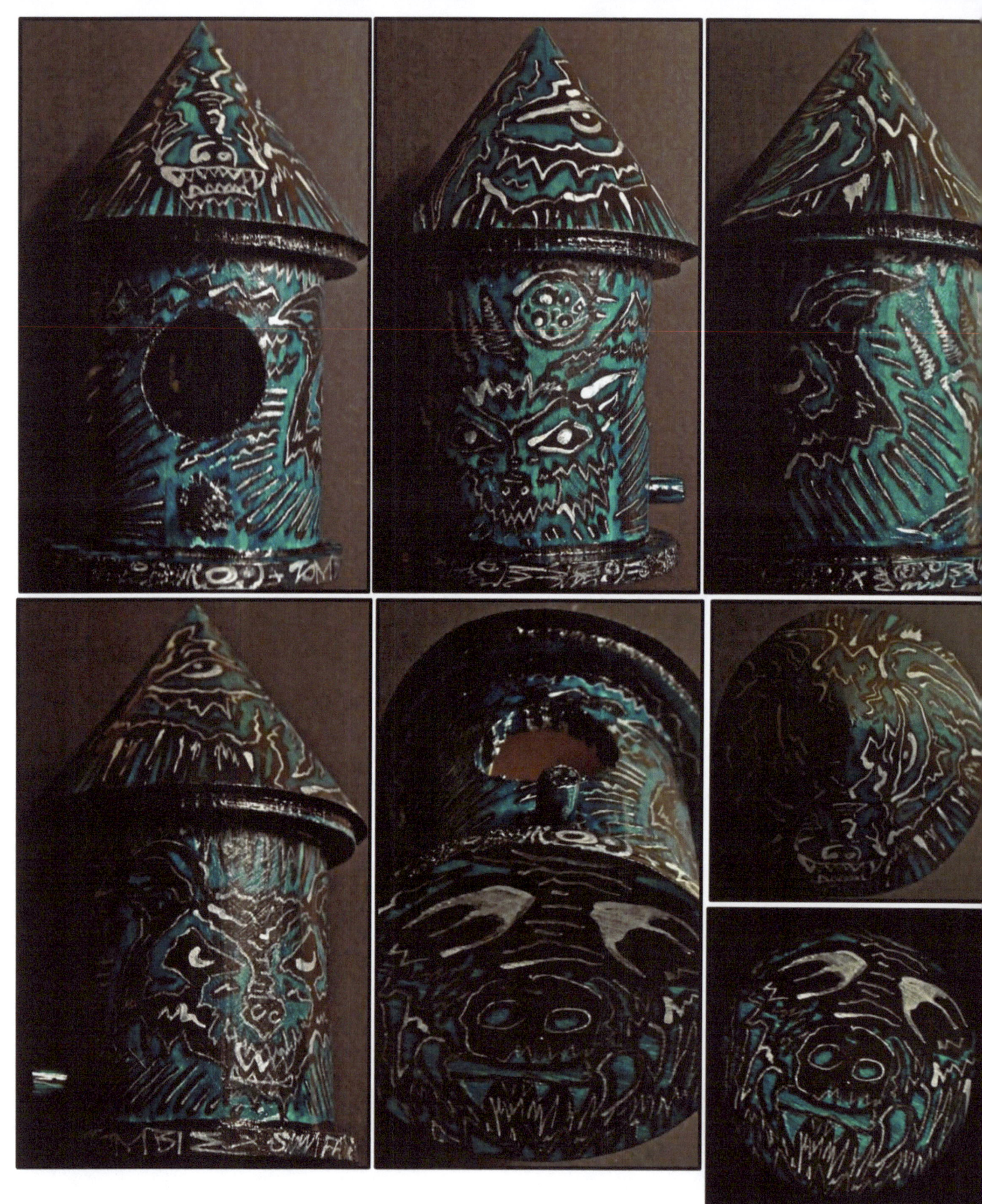

巣箱トラヴィスでマイケル・バーンズ

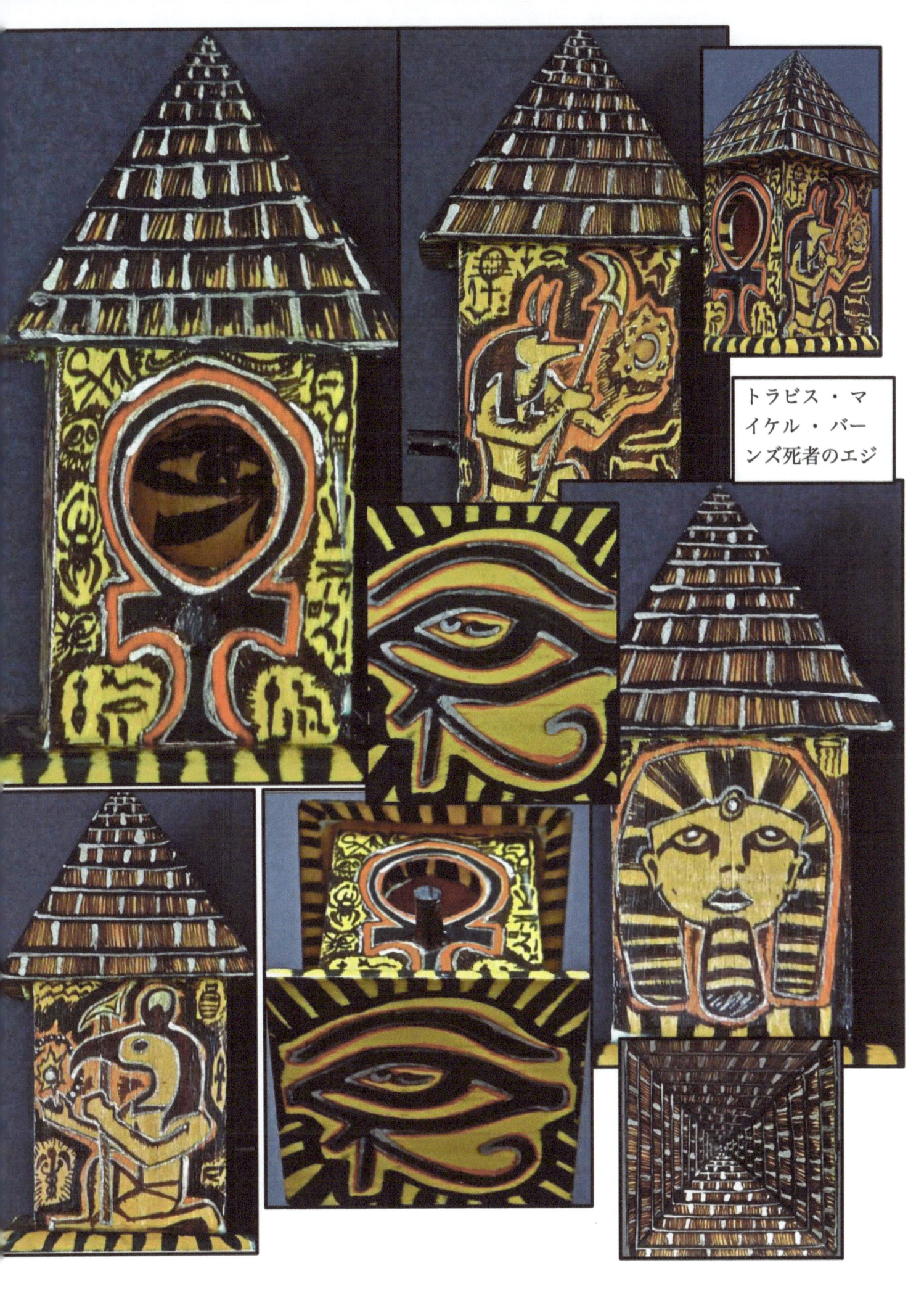

トラビス・マイケル・バーンズ死者のエジ

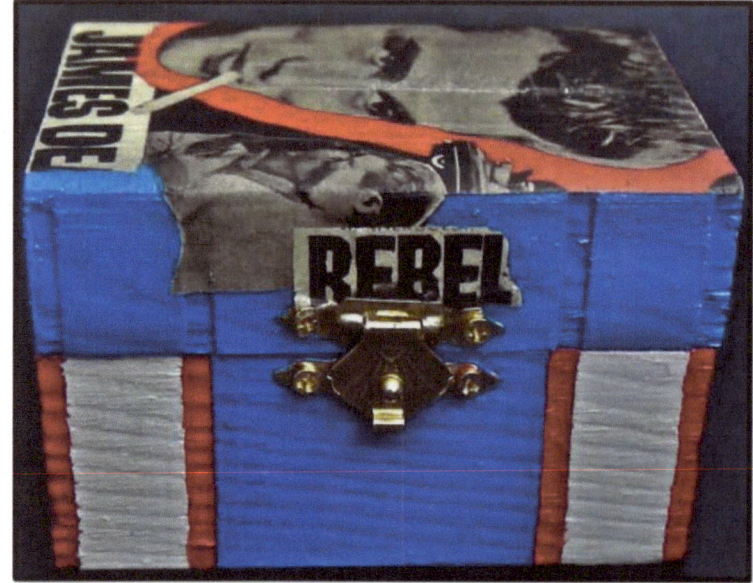
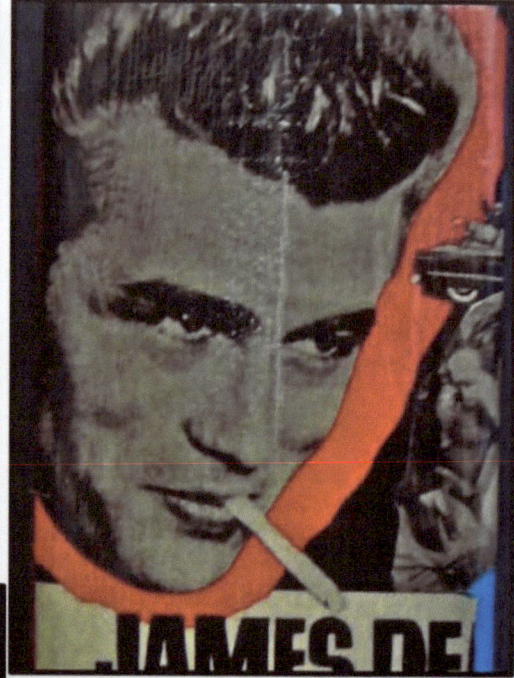
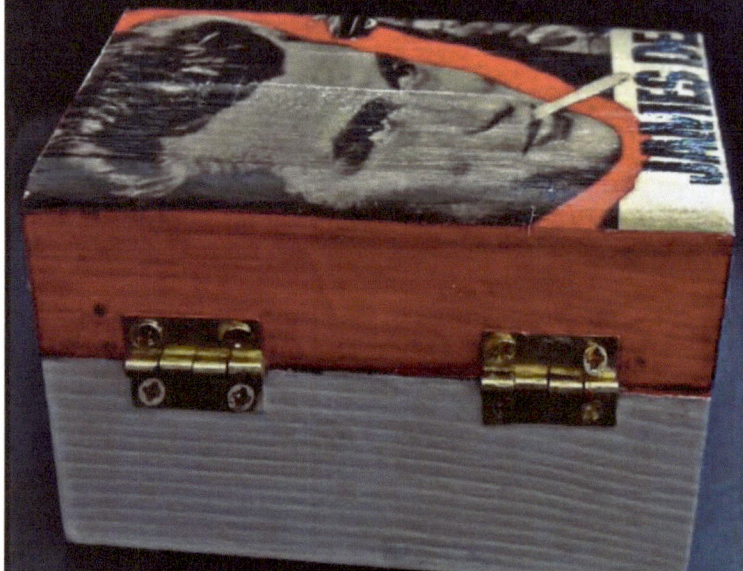
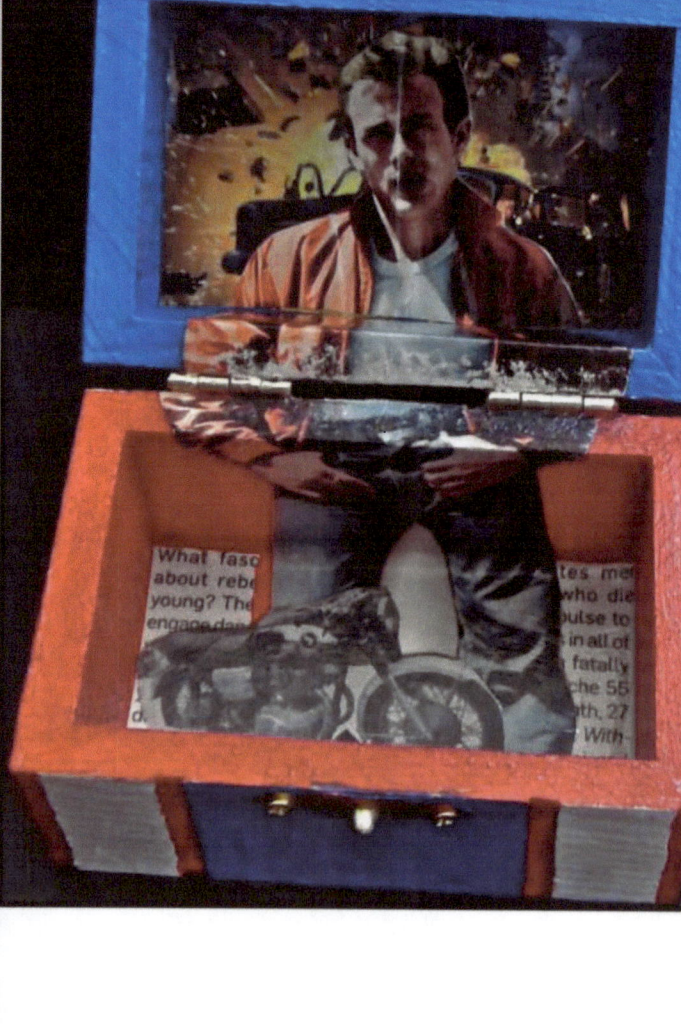
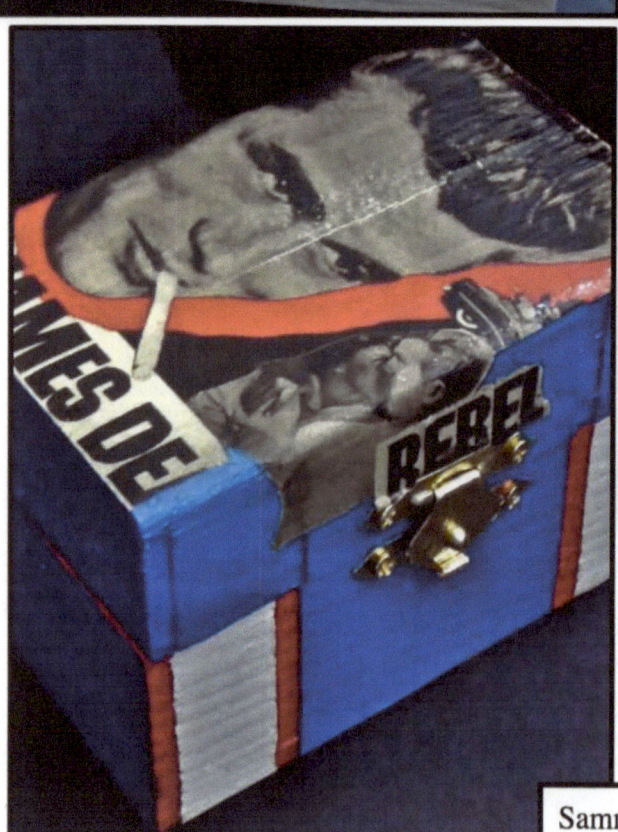

Sammie のジェームス・ディーン ジュエリー ボックス

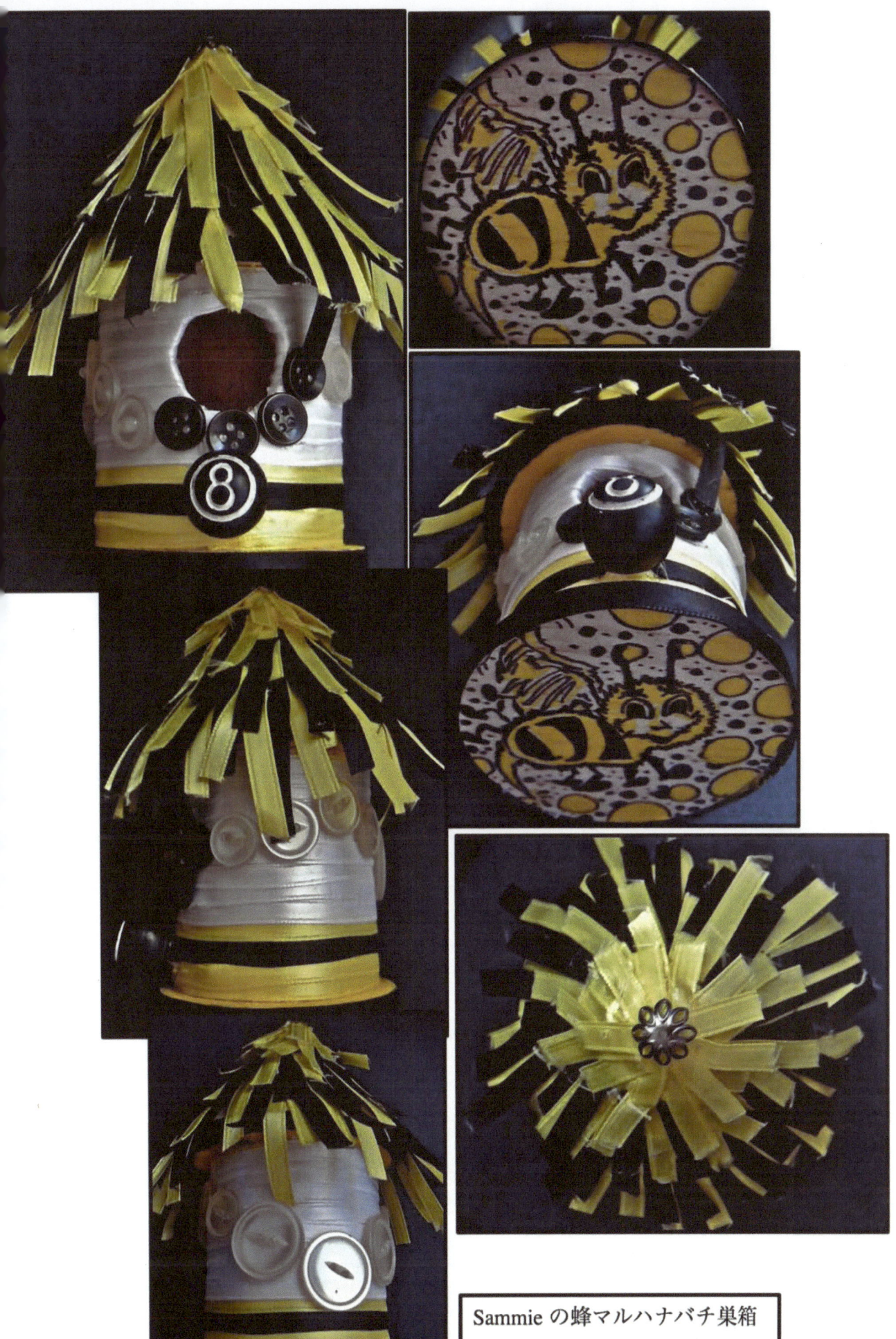

Sammieの蜂マルハナバチ巣箱

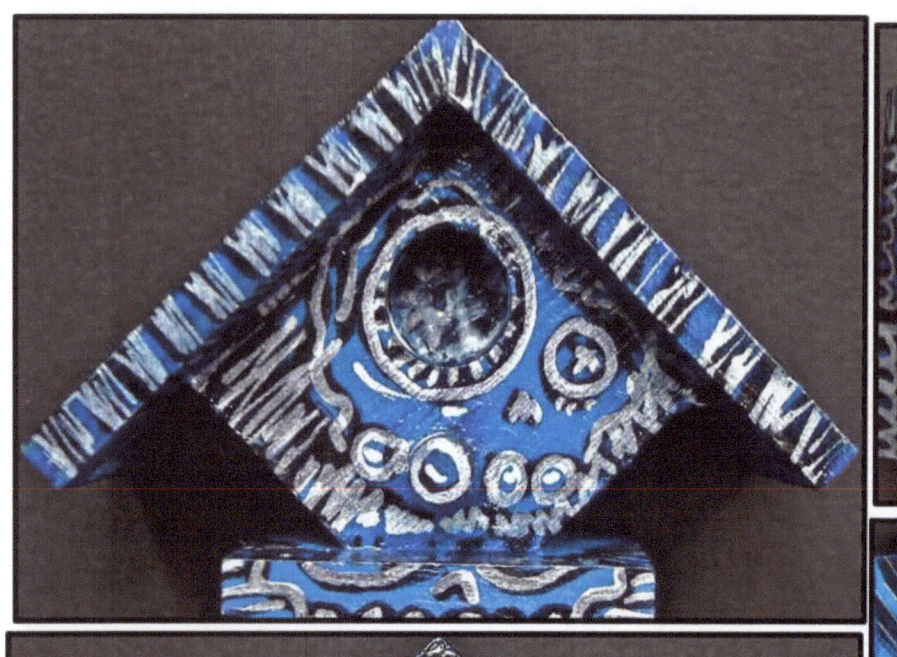
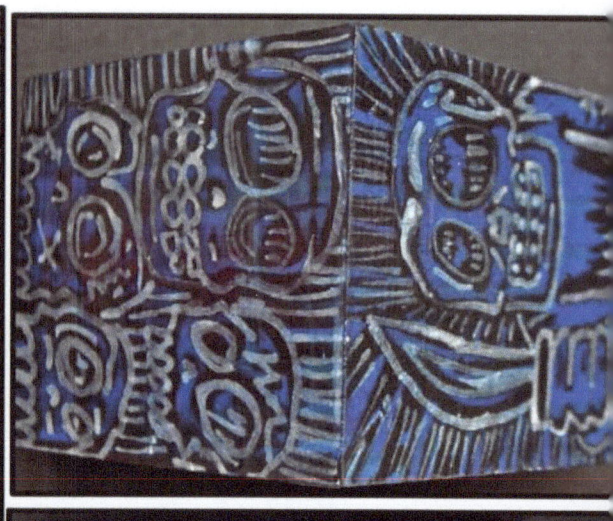
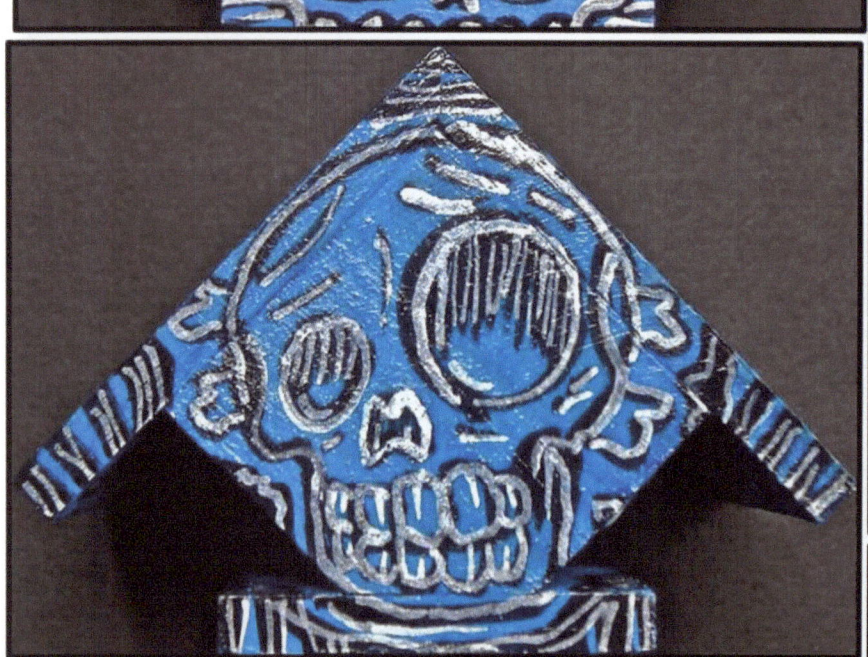
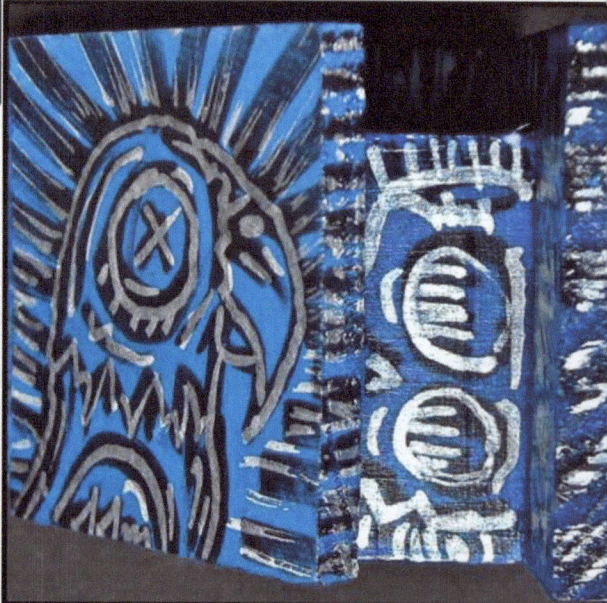
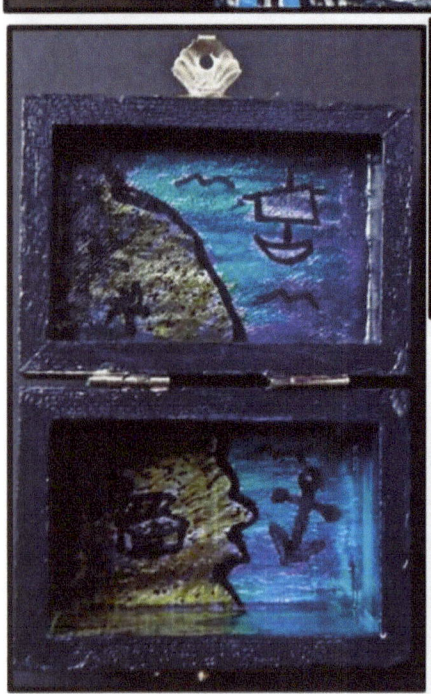
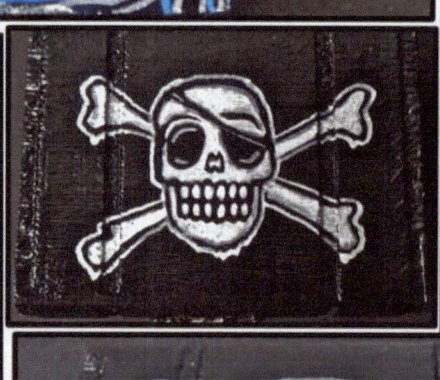
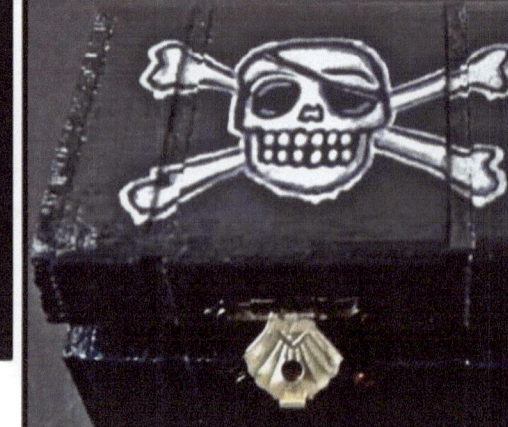

ミニ巣箱＆海賊ブラックボックス

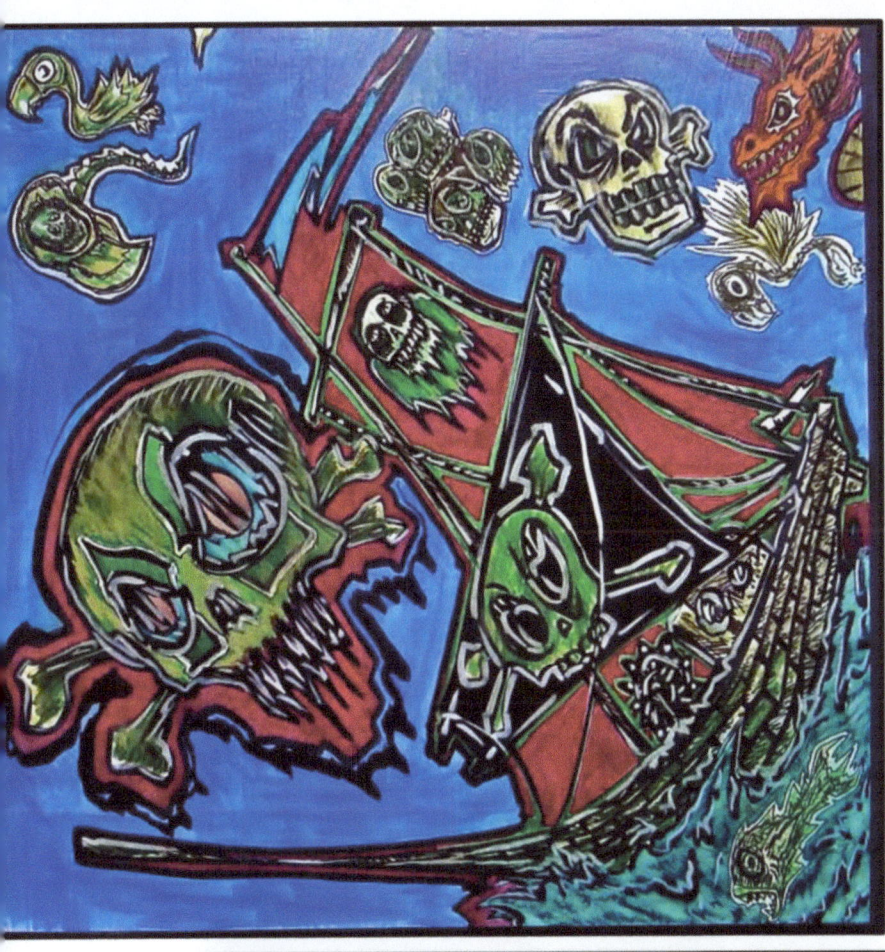

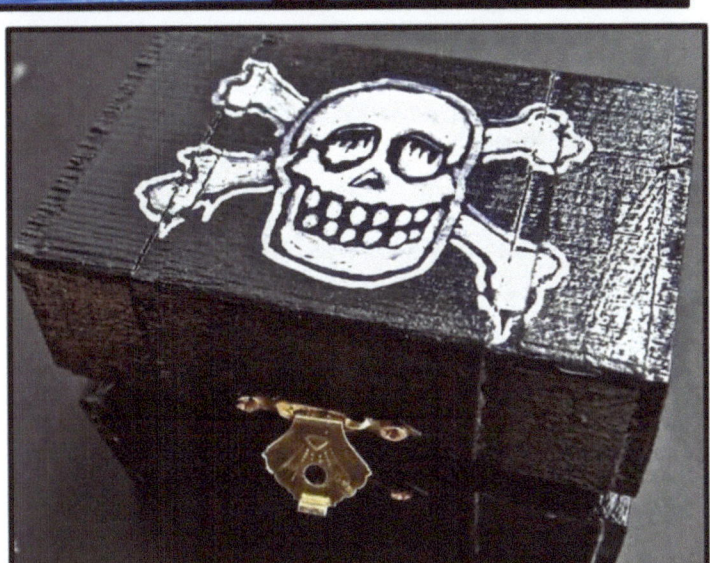
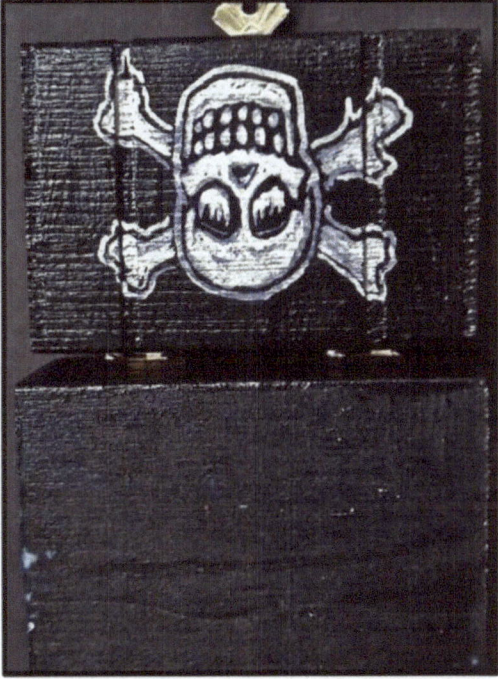
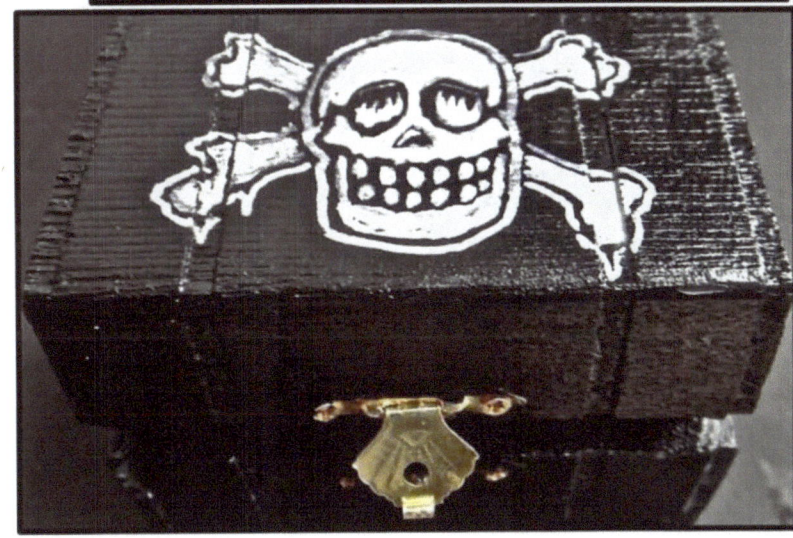
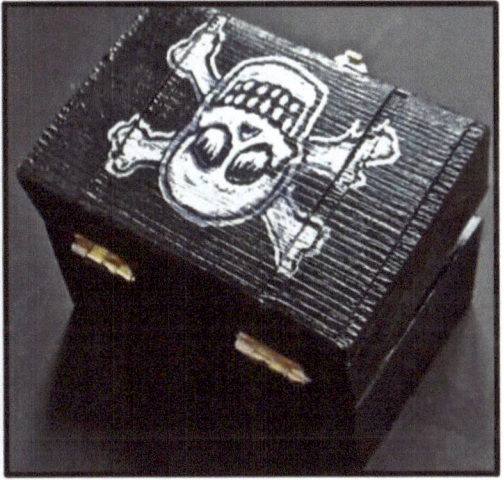

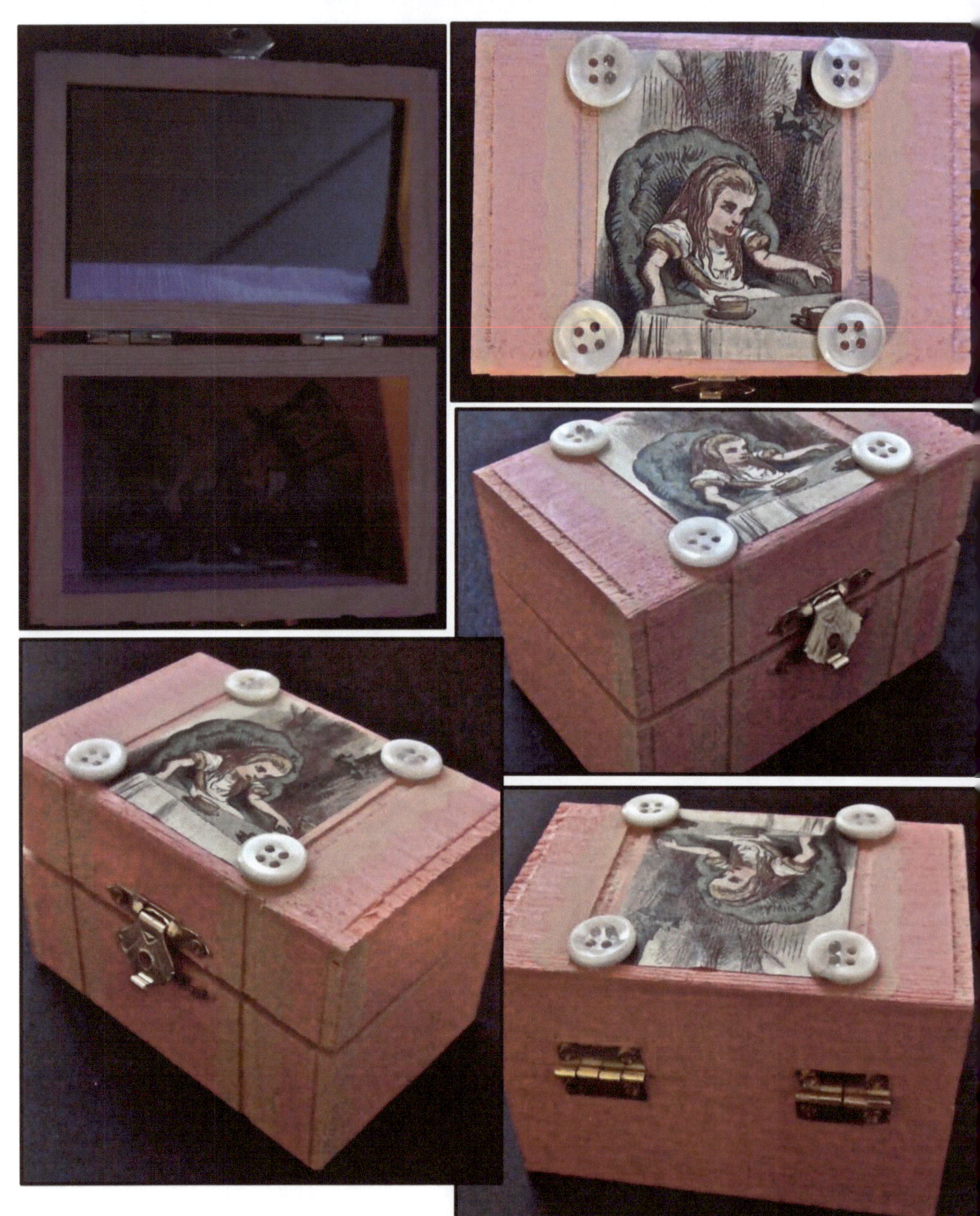

アリス不思議土地ジュエリーボックスによってサミー

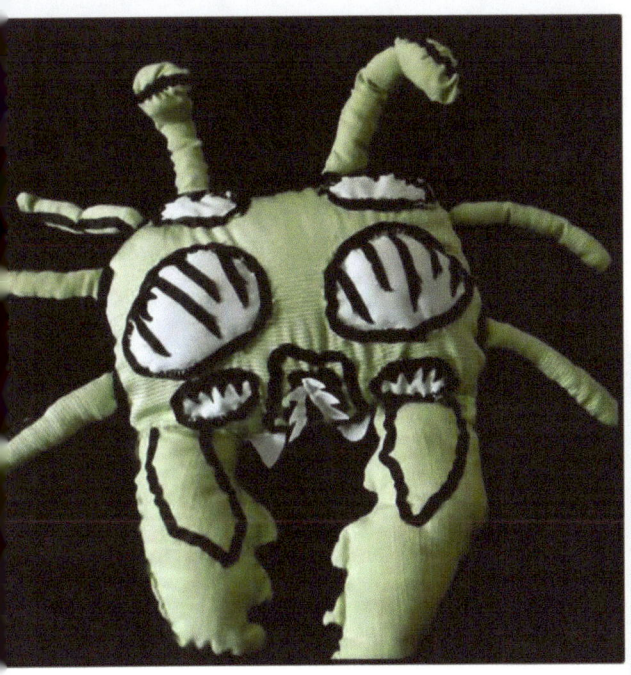

インセクトイドぬいぐるみ

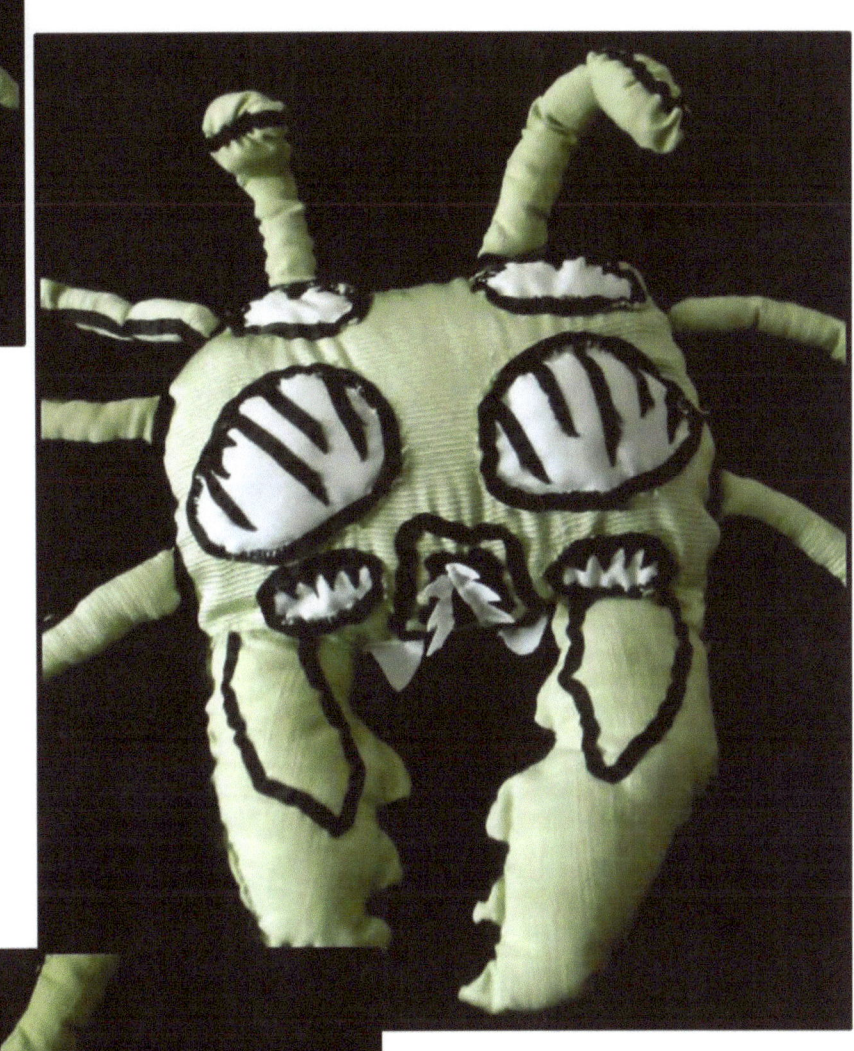

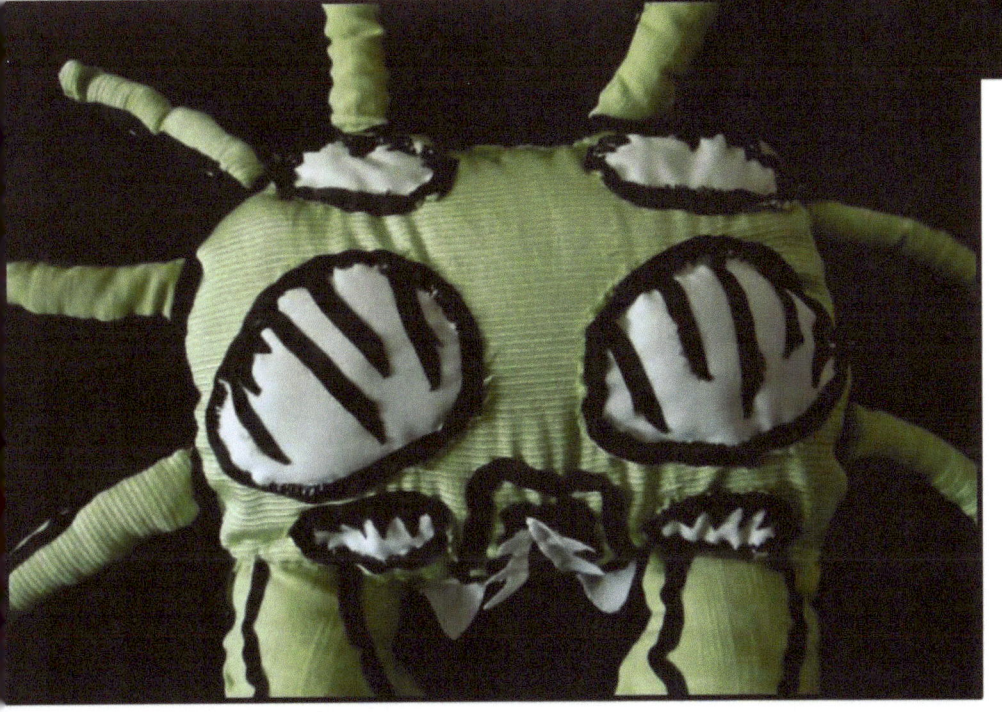

www.ingramcontent.com/pod-product-compliance
Lightning Source LLC
Chambersburg PA
CBHW041307180526
45172CB00003B/1001